나만의 도슨트,
오르세 미술관

나만의 도슨트, 오르세 미술관

지은이 서정욱
펴낸이 임상진
펴낸곳 (주)넥서스

초판 1쇄 발행 2023년 1월 25일
초판 3쇄 발행 2024년 10월 24일

출판신고 1992년 4월 3일 제311-2002-2호
주소 10880 경기도 파주시 지목로 5 (신촌동)
전화 (02)330-5500 팩스 (02)330-5555

ISBN 979-11-6683-407-3 03600

저자와 출판사의 허락 없이 내용의 일부를
인용하거나 발췌하는 것을 금합니다.

가격은 뒤표지에 있습니다.
잘못 만들어진 책은 구입처에서 바꾸어 드립니다.

www.nexusbook.com

전문가의 맞춤 해설로 떠나는 19세기 미술 여행

나만의 도슨트,

오르세 미술관

Orsay

서정욱 지음

Qrius

들어가며

　미술 강연을 다니다 보면 끝까지 유난히 열정적인 분들이 있습니다. 강연이 끝난 후 마이크나 자료를 정리하다 보면 시간이 꽤 걸리는데도, 그걸 마다하지 않고 기다리고는 제게 말을 걸어주시죠. 팬이라며 용기를 주는 분도 있고, 제가 쓴 책을 가져와 사인을 받거나 같이 사진을 찍자고 하는 분도 있습니다. 그런 분들을 만나면 저도 모르게 얼굴에 미소가 가득해지고, 피곤이 한 번에 사라집니다.

　한편 다른 이유로 기다리는 분들도 있습니다. 고작 한두 시간 강의에서 뵈었을 뿐인데 깊은 한숨을 내쉬며 저에게 이렇게 아쉬운 마음을 털어놓는 분들입니다.

　"후회가 되네요. 선생님 강연을 듣고 루브르 박물관에 다녀왔으면 참 좋았을 텐데요."

아쉬움의 대상은 루브르일 때도 있고, 오르세일 때도 있고, 다른 미술관일 때도 있었습니다. 그만큼 강의가 좋았다는 말씀을 해주고 싶으셨던 것이 아닐까 생각합니다. 다만 적잖이 후회가 되는 것도 사실인 듯했습니다. 그분들의 아쉬움과 탄식이 제 마음에 차곡차곡 쌓여서, 언젠가 이러한 아쉬움과 후회를 예방해줄 수 있는 백신 같은 미술책을 만들어야겠다는 생각을 했습니다.

《나만의 도슨트》는 그 결과물입니다. 탄생 배경이 이렇다 보니 원고에 구체적이고 실용적인 내용을 담을 수밖에 없었습니다. 처음 루브르, 오르세 미술관을 찾는 분들에게 도움이 되어야 하니까요.

루브르 박물관이나 오르세 미술관에 가면 꼭 보아야 할 작품들을 선정하는 데 꽤 오랜 시간을 들였습니다. 수많은 미술품을 한 번에 모두 감상하는 것은 불가능합니다. 그런데 대부분 사전 지식 없이 미술관에 가다 보니 어디서부터 시작해야 될지 몰라 혼란에 빠질 수밖에 없죠. 이 책은 그런 문제를 방지해 줍니다.

미술관에 갔을 때 여유 있게 감상할 수 있는 분도 있고, 짧

은 시간에 빠르게 둘러보아야 하는 분도 있겠죠?《나만의 도슨트》를 읽고 미리 계획을 세워두면 어느 쪽이든 후회 없는 미술관 여행이 되실 겁니다.

미술관에 가면 오디오 가이드나 인쇄물을 통해 도움을 받을 수도 있습니다. 하지만 여행을 하다 보면 피곤하고, 다른 일정도 있다 보니, 순간적으로 집중한다 해도 작품을 온전히 이해하기란 쉽지 않습니다. 그런 분들을 위해 작품에 대하여 세밀하고 깊이 있게 설명했습니다. 예습을 하고 미술관에 가는 셈이죠. 아는 만큼 보이는 법이니 똑같은 시간을 감상하더라도 작품이 더 쏙쏙 눈에 들어올 겁니다.

원고를 쓰면서 더 많은 분이 미술관에서 추억을 만들었으면 좋겠다는 생각을 했습니다. 이 책은 시대를 초월해 감동을 주는 명작과 여러분의 만남을 주선해줍니다. 아무리 좋은 두 사람도 주선자의 역할에 따라 좋은 만남이 될 수도 있고, 그렇지 않을 수도 있습니다. 양쪽이 서로 눈높이를 잘 맞출 수 있도록 중간에서 '소통'의 역할을 잘해야 하죠. 그런 의미에서 저는 이 책이 제법 괜찮은 주선자라고 생각합니다.

미술관에서 직접 확인해 보세요.《나만의 도슨트》는 루브르

나 오르세에 있는 명작들을 설명하는 책 이전에 세상에서 가장 훌륭한 명작들을 소개하는 책입니다. 직접 작품을 보시지 못하더라도, 간접적으로나마 감동을 느낄 수 있도록 도판에도 많은 신경을 썼습니다.

출간을 앞둔 지금 저는 너무나도 홀가분합니다. 집필 작업은 즐거웠지만, 의무감 때문에 마음 한편이 무거웠었나 봅니다. 저를 이해해주시고 공감해주시고, 완성도 높은 책이 될 수 있도록 정성과 노력을 다해주신 넥서스 대표님, 편집장님, 차장님과 도와주신 모든 분께 깊이 감사드립니다. 이제부터 책이 날아올라 사람들의 아쉬움과 탄식을, 감동과 짜릿한 추억으로 바꿔주기를 기대합니다.

2022년 시월에

서정욱

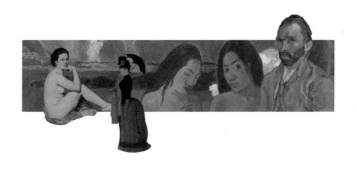

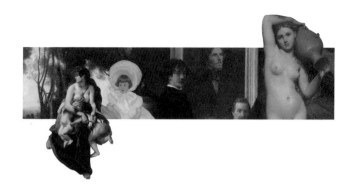

오래된 철도역에
새로운 가치를 더하다

오르세 미술관

Musée d'Orsay | 1986-

도슨트 듣기

1848년 이후 작품을 담아내다

파리에서 가장 유명한 미술관은 사실 루브르입니다. 하지만 루브르보다 오르세 미술관을 좋아하는 분들도 많습니다. 왜냐하면 널리 알려진 고흐, 고갱, 르누아르, 드가 같은 인상주의 화가들의 작품이 오르세 미술관에 있기 때문입니다.

관람자의 편안한 감상을 위해 19세기 이전 작품들은 루브르 박물관, 그 이후 작품은 오르세 미술관에 전시되어 있습니다. 1914년 이후의 작품들은 퐁피두 센터에 있죠. 그래서 아주 오래된 작품을 감상하려면 루브르, 19세기 미술을 보려면 오르세, 현대 미술에 관심이 있다면 퐁피두로 가면 됩니다.

센강과 잇대어 아름다운 자태를 뽐내는 오르세 미술관은 이력이 독특합니다. 용도가 크게 한 번 바뀌었거든요. 원래 철도역이었던 곳을 미술관으로 개조한 것입니다. 1939년 열차 운행이 중단되면서 쓸모없어진 역사(驛舍)가 1986년 세계적인 작품을 전시하는 공간으로 새롭게 태어났습니다. 낡고 오래된 건물에 의미를 부여하고 특별한 용도로 재탄생시켰다는 점에서 오르세 자체를 예술품으로 보아도 손색이 없습니다. 이런 이유로 오르세 미술관은 1986년 12월 1일 개장한 미술관이지만 역사보다 훨씬 깊은 맛을 풍깁니다.

그럼 이제 안으로 들어가 볼까요?

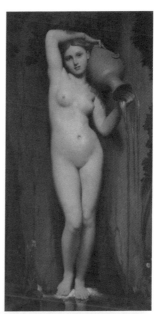

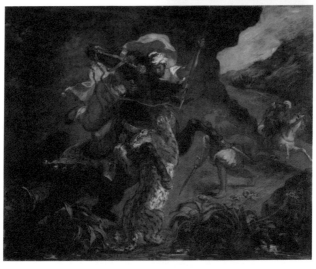

위 | 장 오귀스트 도미니크 앵그르, 〈샘〉, 1856
아래 | 외젠 들라크루아, 〈호랑이 사냥〉, 1854

19세기는 연이어 새로운 스타일의 미술이 생겨나며 발전하던 시기입니다. 그래서 상반된 경향을 지닌 미술 양식이 많이 등장했습니다. 오르세 미술관은 19세기 미술 사조를 비교하며 감상할 수 있는 미술관입니다.

신고전주의와 낭만주의,
아카데미즘과 사실주의

먼저 신고전주의와 낭만주의부터 살펴보겠습니다. 신고전주의 화가 앵그르의 〈샘〉과 낭만주의 화가 들라크루아의 〈호랑이 사냥〉입니다. 〈샘〉은 그리스 조각처럼 우아합니다. 매끄러운 살결이 강조되었습니다. 표정도 잔잔합니다.

〈호랑이 사냥〉은 극적입니다. 호랑이는 말의 다리를 물어뜯고 말 위의 사냥꾼은 창을 높이 들어 호랑이를 찌르려고 합니다. 작품을 보다 보면, 나도 모르게 표정이 일그러집니다. 격정을 표현한 낭만주의의 성격이 잘 드러난 작품이라고 할 수 있습니다.

아카데미즘과 사실주의는 어떤가요? 19세기 파리는 전통과 권위를 중시하는 아카데미즘 미술이 지배하고 있었습니다. 아

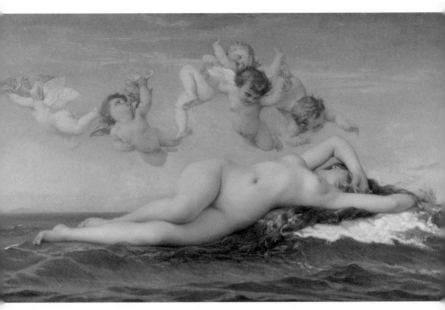

알렉상드르 카바넬, 〈비너스의 탄생〉, 1863

카데미즘을 추구했던 화가들은 신화를 화폭에 담는 것을 좋아
했고, 작품은 우아하며 고상해야 한다고 생각했습니다. 알렉상
드르 카바넬의 〈비너스의 탄생〉은 아카데미즘 미술의 대표적
인 작품으로 1863년 나폴레옹 3세가 구입한 그림입니다.

반면 귀스타브 쿠르베는 이런 그림을 경멸했습니다. '세상에
존재하지도 않는 비너스를 왜 그리냐'면서 일상에서 볼 수 있
는 장례식 장면을 그렸죠. 바로 〈오르낭의 매장〉입니다.

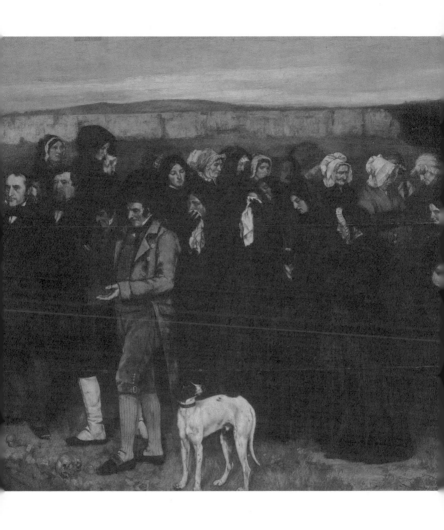

귀스타브 쿠르베, 〈오르낭의 매장〉, 1849-1850

인상주의와 후기 인상주의

19세기 미술 혁신과, 그 혁신을 계승하고 승화시킨 인상주의와 후기 인상주의를 볼까요?

먼저 클로드 모네의 〈수련〉입니다. 가운데 아치형 다리가 있고, 그 아래는 수련이 떠 있는 연못이 있고, 멀리는 햇빛이 일렁이는 나무들이 보입니다. '빛'을 강조한 탓에 흐릿하게 그려졌지만, 그럼에도 충분히 분위기에 빠져들 수 있습니다.

또 다른 인상주의 화가 르누아르의 〈물랭 드 라 갈레트의 무도회〉와 에드가르 드가의 〈발레〉는 어떤가요? '부드러운 빛의 표현, 순간 포착, 따스함' 등이 인상주의의 특징인데, 많은 사람이 인상주의가 주는 이러한 느낌을 좋아합니다. 보고 있으면 마음이 편안해지죠. 인상주의를 이어받으면서, 개성을 더한 것이 후기 인상주의입니다. 오르세 미술관에서 마음껏 감상할 수 있는 작품군이 후기 인상주의 작품입니다.

후기 인상주의 화가로 분류되는 세잔과 반 고흐의 작품입니다. 폴 세잔의 〈병과 양파가 있는 정물〉과 반 고흐의 〈오베르 쉬르 우아즈의 교회〉를 보시지요. 세잔의 정물화는 유명합니다. 후대에 수많은 질문을 던졌기 때문이지요. 모든 현대 미술이 세잔에게서 시작되었다고 보아도 과언이 아닙니다.

반 고흐는 자신만의 시각이 무엇인지를 보여준 화가입니다.

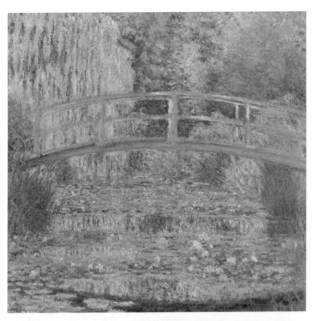

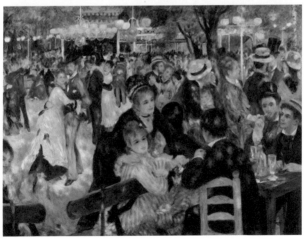

위 | 클로드 모네, 〈수련〉, 1899
아래 | 오귀스트 르누아르, 〈물랭 드 라 갈레트의 무도회〉, 1876

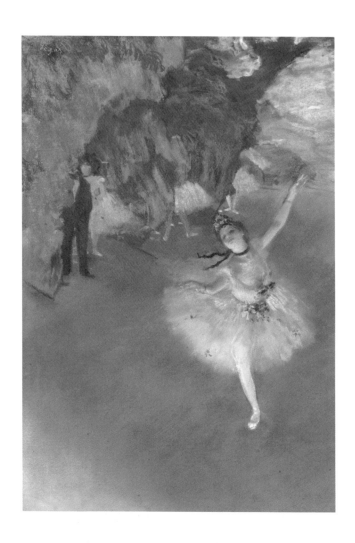

에드가 드가, 〈발레〉, 1876-1877

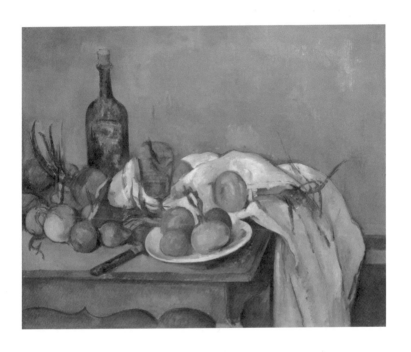

폴 세잔, 〈병과 양파가 있는 정물〉, 1896-1898

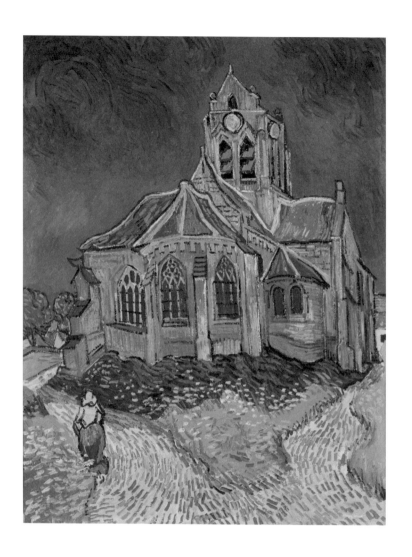

빈센트 반 고흐, 〈오베르 쉬르 우아즈의 교회〉, 1890

우리는 그의 눈을 통해서 세상을 다시 보게 되고, 그 과정에서 가슴의 울림을 느낍니다. 이 작품은 반 고흐가 죽기 얼마 전 그린 것인데, 교회가 마치 살아서 꿈틀대는 것 같습니다.

상징주의와 표현주의

상징주의 화가 모로와 표현주의 화가 클림트의 작품도 오르세에서 만날 수 있습니다. 귀스타브 모로의 〈오르페우스〉와 클림트의 〈나무 아래 피어난 장미 덤불〉입니다.

상징주의는 인상주의나 사실주의의 반대편에서 보면 쉽습니다. 인상주의, 사실주의는 모두 눈에 보이는 대상을 그렸습니다. 하지만 상상이나 관념도 우리에게는 현실입니다. 상상과 관념을 강조한 것이 상징주의죠.

〈오르페우스〉를 보면 내용보다는 분위기가 특이하다는 것을 느낄 수 있습니다. 몽환적이고, 현실세계가 아닌 것으로 보입니다. 〈나무 아래 피어난 장미 덤불〉은 장식적인 미술이 뭔지를 보여준 클림트답게 예쁘고 아름답습니다.

어떤가요? 마음에 드는 작품이 있나요? 혹 여러 작품을 고르셨나요?

구스타프 클림트, 〈나무 아래 피어난 장미 덤불〉, 1905

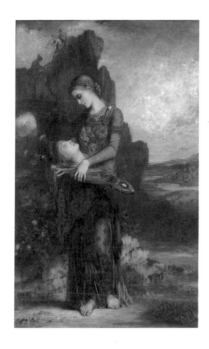

귀스타브 모로,
〈오르페우스〉, 1865

　이렇듯 오르세 미술관은 너무 오래되어 멀게 느껴지거나 너
무 혁신적이어서 받아들이기 쉽지 않은 작품이 아니라 우리
눈에 편안한 19세기 작품으로 꽉 채워져 있습니다.

현대 미술의
문을 연 화가

에두아르 마네

Édouard Manet | 1832–1883

도슨트 듣기

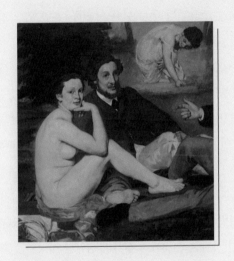

현대 미술의 시초, 〈풀밭 위의 점심〉

마네의 작품부터 감상해 보겠습니다. 마네를 처음 소개할 화가로 고른 이유는 현대 미술의 시초라 할 수 있기 때문입니다. 혼자 현대 미술을 이룬 것은 아니지만 방아쇠를 당겼다고 할 수 있기 때문입니다. 그 역할을 한 작품이 〈풀밭 위의 점심〉입니다.

먼저 눈에 띄는 것은 화면 가운데 있는 여인입니다. 하얀 살결의 벌거벗은 여인이 턱을 괴고, 우리를 바라보고 있습니다. 오른쪽 다리는 세우고, 왼쪽 다리는 안으로 굽혔습니다. 그래서 발바닥이 보입니다. 여인이 보는 이의 시선을 부끄러워하지 않기에 우리도 마주보는 것이 부담스럽지 않습니다.

이제 그 뒤에 있는 남자와 여인의 맞은편에 있는 남자를 보시죠. 벌거벗은 여인을 앉혀두고 무슨 토론이라도 하는 걸까요? 오른편 남자는 손짓까지 해가며 심각한 이야기를 하는 중인 듯하고, 맞은편 남자는 상대 의견이 마음에 들지 않은 듯 그 눈길을 피합니다.

인물들의 표정에 긴장감이 없어 자연스러운 듯 보이지만 상당히 이상한 상황입니다. 정장에 신발, 모자, 지팡이까지 다 갖춘 신사 둘은 벌거벗은 여자 옆에서 뭘 하는 것일까요?

그림 왼쪽 아래를 보면 쓰러진 바구니와 그 안에 든 빵, 과일

에두아르 마네, 〈풀밭 위의 점심〉, 1863

이 보입니다. 금방 식사를 끝낸 듯합니다. 또 멀리 속옷만 입은 듯한 여자가 개울가에 있습니다. 다른 인물들처럼 여인의 표정에는 특별함이 보이지 않습니다.

마네의 이 작품은 당시 대중을 깜짝 놀라게 했습니다. 일상 속의 누드였기 때문입니다. 누드를 그린 작품은 그전에도 많았습니다. 고대에서 현대까지 수없이 많았죠. 하지만 이런 적나라한 현실의 누드는 아니었습니다. 신화 속의 누드였죠. 작품 속 여인들은 여신인 만큼 우아하고 고고하고 눈부십니다. 현실의 여자와는 비교가 안 됩니다. 그런데 마네의 여자들은 현실 속 인물입니다. 아무리 봐도 그렇습니다.

사실 이 작품은 당시 심사 기준에는 부족한 작품이었습니다. 당연히 입선이 어려웠고 대중에게 알려질 수가 없었죠. 그런데 마네는 운이 좋았습니다. 정식 살롱전에는 떨어졌으나 낙선된 작품들을 모아 전시할 기회가 생겼기 때문입니다. 이름도 유명한 '낙선전'입니다. 관전 심사가 편파적이라는 여론이 크게 일자 나폴레옹 3세가 이런 결정을 내린 것입니다.

이렇게 낙선전을 통해 〈풀밭 위의 점심〉은 대중을 만날 수 있었고, 사람들은 양편으로 나뉘어 싸우기 시작했습니다. "이런 불경스러운 그림을 건다는 것 자체가 말이 안 된다. 빨리 떼어내라." 반대의 의견도 만만치 않았죠. "속 시원하다. 이렇게 현실세계를 자유롭게 그릴 수 있어야 예술이지, 과거의 틀은 정

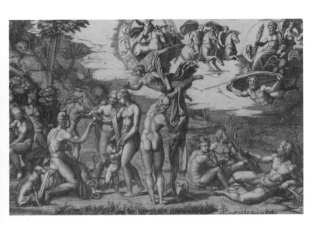

마르칸토니오 라이몬
디, 〈파리스의 심판〉,
1515-1517

말이지 지겹다."

논란의 열기는 점점 뜨거워졌고, 사회적으로 크게 화제가 되
었습니다. 혹평하는 사람도 많았지만 결국 마네의 〈풀밭 위의
점심〉은 '과거 관념의 틀을 깨는 시작점'이 되었습니다. 비슷한
시기에 그려진 다른 누드화들과 마네의 누드화를 비교해 보면
느낌이 많이 다릅니다.

동판화로 전해지는 르네상스 화가 라파엘로의 〈파리스의 심
판〉(원작은 사라지고 모작만 남아있음)을 한번 볼까요? 그림 오른
편 아래 세 명의 인물이 등장하는데 〈풀밭 위의 점심〉과 포즈
가 거의 비슷합니다. 마네는 이 작품을 참고해서 작품을 구성
했습니다.

부끄러움 없는 시선

오르세에는 이 작품 말고도 미술계를 발칵 뒤집어놓은 마네의 작품이 또 있습니다. 바로 〈올랭피아〉입니다. 마네의 〈올랭피아〉가 어떤 점에서 파격적이었는지 다른 작품들과 한번 비교해 보겠습니다.

마네의 〈올랭피아〉와 조르조네의 〈잠자는 비너스〉, 티치아노의 〈우르비노의 비너스〉입니다. 세 작품 모두 비슷한 포즈의 인물을 그렸는데 느낌이 무척 다릅니다. 세 여자의 얼굴을 보면서 당시 대중이 받았을 느낌을 상상해 보세요. 전통적인 시각을 가진 관람자 입장에서는 마네가 거의 미술을 조롱한다는 느낌을 받았을 겁니다.

마네의 〈올랭피아〉 속 여인은 도대체 부끄러움이 없습니다. 살결을 훤히 드러내놓고, 정면을 무심히 바라보고 있습니다. 여인이 하고 있는 장식(목걸이, 구두 등)은 당시 성매매 여성 사이에서 유행하던 것이라고 합니다. 흑인 하녀가 들고 있는 큰 꽃도 여인의 직업을 짐작케 하는 요소입니다.

작품 크기를 보면, 〈풀밭 위의 점심〉은 210×265cm쯤 되고, 〈올랭피아〉도 130×190cm쯤 됩니다. 내용과 구성만큼이나 작품 크기도 과감합니다. 이런 작품을 이렇게 크게 그려서 전시할 생각을 했던 마네도 대단하다고 할 수 있겠죠?

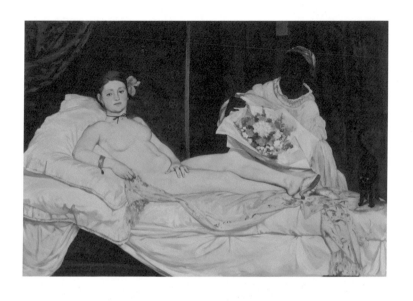

에두아르 마네, 〈올랭피아〉, 1863

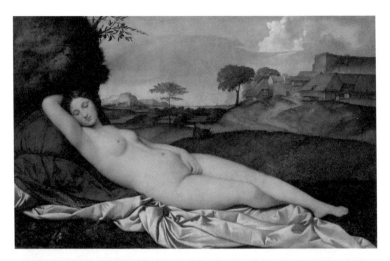

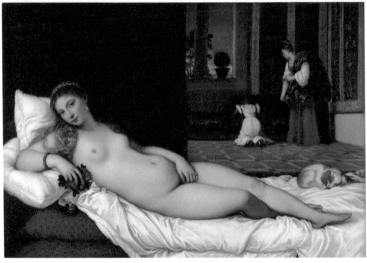

위 | 조르조네, 〈잠자는 비너스〉, 1510

아래 | 티치아노 베첼리오, 〈우르비노의 비너스〉, 1534

질문을 던지다

에두아르 마네는 인상주의 화가일 수도 아닐 수도 있습니다. 인상주의가 시작되는 계기를 마련한 화가이지만, 우리가 생각하는 인상주의 작품처럼 그림을 그리지는 않았으니까요.

오르세에 있는 또 다른 마네의 작품 〈발코니〉를 감상해 보겠습니다. 제목에서 짐작할 수 있듯이 발코니에 있는 세 명의 인물을 그린 작품입니다.

가늘게 연결된 초록색의 난간에 한 여자가 팔을 기대고 앉아 있습니다. 여인은 부채를 들었고, 아래쪽을 응시하고 있습니다. 그 옆에는 꽃으로 머리를 장식한 여자가 서있습니다. 정면을 바라보면서 우산을 안고 손에 장갑을 끼는 중입니다. 두 여자 뒤에는 신사가 보입니다. 정장에 새파란 넥타이를 한 신사는 시선을 먼 곳에 두고 담배를 피우는 중입니다. 화면 양 옆에는 초록색 덧창이 그려져 있습니다.

그런데 잠깐만요, 자세히 보니 신사 뒤에도 사람이 있습니다. 어두워서 잘 보이지 않지만 허리를 돌려 난간 밖을 보려고 하는 것 같습니다.

자, 여러분은 한눈에 이 작품이 훌륭하다는 생각이 드십니까? 한번 보고도 작품의 깊이와 가치를 발견하는 분도 있겠지만 자꾸 의문이 드는 분도 있을 겁니다. 왜 인물들이 각각 따로

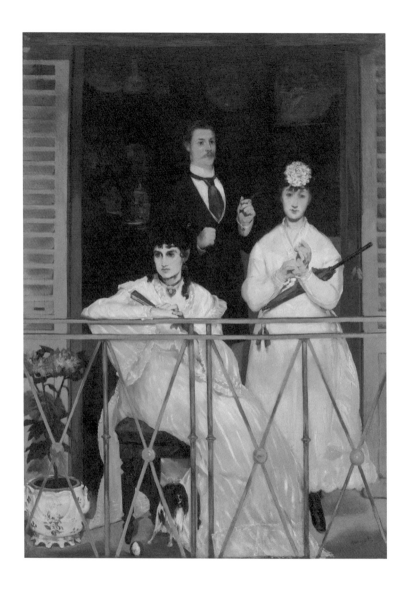

에두아르 마네, 〈발코니〉, 1868-1869

노는 것 같을까? 왜 이렇게 경직되어 보일까? 왜 입체감이 없어 보일까? 색상이 너무 단조로운 것 아닐까? 작가의 의도는 뭘까? … 그렇다고 눈길을 확 사로잡는 것도 아닙니다.

중요한 것은 마네의 작품이 우리에게 질문을 던져준다는 점입니다. 질문이 생긴다는 것은 알고 있던 것과 다르다는 뜻입니다. 요즘 현대 작품 대부분이 그렇습니다. 우리를 불편하게 만들지요. 모르는 것, 어려운 것을 알아내기 위해 생각하고 파고들수록 작품에 대한 이해는 더 깊어집니다. 작가는 우리에게 부탁하고 있는 건지도 모르겠습니다. 작품을 더 보고 더 생각해달라고 말이죠.

마네는 인상주의를 탄생시킨 아버지답게 자기 실력을 뽐내기보다는 우리에게 숙제를 안겨주었습니다. 그걸 풀다보면 마네의 작품을 연구하게 됩니다. 그의 독특함을 느끼게 되고, 그의 작품이 시대를 뛰어넘어 세련되어 보이는 이유까지 느껴집니다.

고즈넉한 전원 풍경 뒤의
씁쓸한 현실

장 프랑수아 밀레
———————————————

Jean-François Millet | 1814-1875

도슨트 듣기

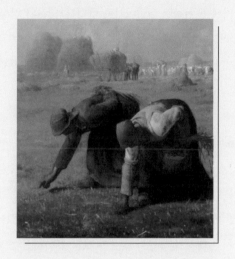

오르세 미술관에서 두 번째로 소개할 화가는 장 프랑수아 밀레입니다. 아마 밀레의 작품을 모르는 분은 거의 없을 겁니다. 미술 시간이 아니더라도 워낙 많은 곳에서 볼 수 있으니까요. 대표적인 작품이 고즈넉한 전원 풍경을 그린 〈이삭 줍는 사람들〉과 〈만종〉입니다. 기억하는 분이 있을지 모르겠지만 모 과자의 포장지에 들어갔던 그림이기도 합니다. 세련된 인상은 아니지만, 빛바랜 옛날 사진처럼 마음을 편하게 해주는 밀레의 〈이삭 줍는 사람들〉과 〈만종〉이 오르세 미술관에 있습니다.

밀레 스타일의 대표작 〈이삭 줍는 사람들〉

먼저 〈이삭 줍는 사람들〉을 감상하겠습니다. 세 여인이 눈에 들어오지만 배경부터 보시죠. 농촌의 너른 들판을 그렸습니다. 끝없이 펼쳐진 대지가 하늘과 맞닿아 있습니다. 하늘은 화면의 삼분의 일, 땅은 화면의 삼분의 이를 차지하고 있습니다.

화가는 맑은 하늘을 그리지 않았습니다. 하늘이 뿌옇게 보이는데, 그렇다고 빛이 아예 없는 것도 아닙니다. 여인들의 그림자를 보면 진하고 짧습니다. 구름 낀 한낮을 표현한 것으로 보입니다. 하늘부터 어딘가 쓸쓸하게 느껴집니다.

이번에는 드넓은 들판을 보시죠. 화면을 가로지르는 지평선

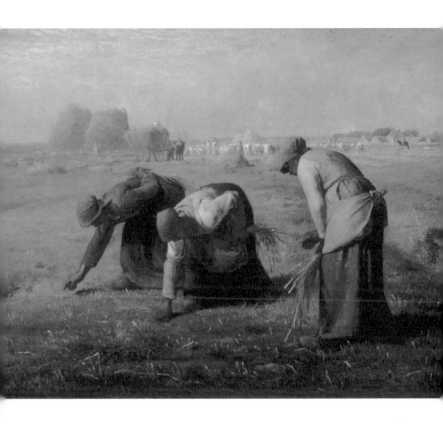

장 프랑수아 밀레, 〈이삭 줍는 사람들〉, 1857

으로 하늘과 들판이 구분되는데, 지평선 왼편에 큰 덩어리 세 개가 우리 눈을 멈춰 세웁니다. 전경의 세 여인도 허리를 굽혀 지평선을 끊지 않았는데 수상한 물체가 시야를 방해합니다. 자세히 보면 수확한 곡식을 쌓아둔 것입니다. 옆에 서있는 사람과 비교해 보면 높이가 엄청납니다. 이런 덩어리가 두 개 있고, 그 오른편에는 비슷하지만 형태가 네모난 덩어리가 있습니다. 큼지막한 바퀴가 달려 있고 주위에 사람들이 모여 있는 것으로 보아, 마차로 곡식을 옮기는 중인 것 같습니다.

작품의 무대는 대규모 농장입니다. 마차 옆을 자세히 보면 수많은 사람이 곡식을 이고 지고 옮기고 있습니다. 지평선을 따라 오른쪽으로 눈을 돌리면 임시 막사들이 보이고, 끝에는 말에 탄 사람이 멀찍이 감독하는 모습이 그려져 있습니다.

밀레는 농촌에서 태어나 농촌을 그린 화가입니다. 그의 눈에 비친 농촌은 어땠을까요? 이 그림이 질문에 대한 화가의 대답이라고 할 수 있을 것 같습니다. 끝도 없는 평원 위에 대규모 농장이 있고, 많은 서민이 농장에서 일했습니다. 수확이 많아 산더미처럼 곡식이 쌓였지만 정작 아낙들은 땅에 떨어진 이삭과 낟알을 주울 수밖에 없었죠. 그래서 하늘이 쓸쓸하게 느껴졌던 걸까요?

쓸쓸한 현실이지만 밀레는 작품을 비관적으로 그리진 않았습니다. 현실을 비꼬고 풍자하거나 날카롭게 비판하지 않았습

니다. 그저 따사롭고 평화로운 일상의 한 장면을 보여줄 뿐이죠. 그림을 보고 있으면 마음이 아프거나 불편하지 않습니다. 이것이 밀레의 스타일입니다.

아마 그가 현실을 비판적으로만 보았다면 작품이 이만큼 널리 알려지지 않았을 겁니다. 문제의식이 지나치게 두드러지는 작품은 아무래도 계속 보기에 부담스러울 수밖에 없으니까요. 피곤한 그림을 걸어놓고 오래 볼 사람은 없습니다.

이제 주인공인 세 여인에 초점을 맞춰 작품을 보겠습니다. 여인들은 허름한 옷을 입고 이삭을 줍고 있습니다. 썩 유쾌한 상황은 아닐 텐데 짜증을 내거나 불평하지 않습니다. 허리가 아파 뒷짐을 지거나 무릎을 받치고 있을지라도 그저 묵묵히 일할 뿐입니다. 밀레는 현실이 좀 어렵더라도 그마저 감사하게 생각하는 농촌 사람들이 존경스럽다고 했습니다. 그래서 〈이삭 줍는 사람들〉이 우리에게 더 와닿았던 것은 아닐까요? 어렵게 살던 70-80년대의 우리를 위로할 수 있었던 것은 아닐까요?

〈만종〉과 〈키질하는 사람〉

다음 작품은 〈만종〉입니다. 역시 농촌을 배경으로 드넓은 평야가 펼쳐지고, 멀리 지평선이 보입니다. 하늘을 보면, 대낮이

아닙니다. 해가 뉘엿뉘엿 기울고 있습니다. 오른편에는 새들이 무리 지어 날고, 구름이 다양한 색으로 물들며 저녁노을을 만들어내고 있습니다. 밀레가 농촌을 얼마나 아름답게 바라봤는지 새삼 느낄 수 있습니다.

가로로 쭉 이어지는 지평선을 막아서는 것은 농부와 여인의 기도입니다. 특히 여인의 뒤로는 교회가 보입니다. 바닥에는 쇠스랑이 있고, 수확한 감자를 담아놓은 바구니도 놓여 있습니다. 이런 것들을 옮기는 수레도 눈에 띕니다. 수확물의 양이 많지는 않죠? 형편이 어려운 것입니다. 하지만 부부는 감사기도를 드리고 있습니다. 기도하는 여인의 모습에서 그 마음이 전해집니다. 우리가 이 작품에서 위로를 받는 이유도 바로 '감사하는 마음'이 느껴지기 때문이 아닐까요?

밀레는 옛날에 할머니가 교회 종이 울리면 일하다가도 서서 삼종기도(가톨릭에서 아침, 정오, 저녁 정해진 시간에 하는 기도)를 올렸던 추억을 떠올리며 〈만종〉을 그렸다고 합니다.

마지막으로 〈키질하는 사람〉을 보시죠. 우리는 아름다운 것을 보면 본능적으로 기록하고 싶어집니다. 카메라를 켜서 사진을 찍거나 영상을 남깁니다. 여러분은 이 작품이 아름답게 느껴지시나요? 언뜻 보기엔 그렇지 않죠? 하지만 밀레에겐 더없이 아름다운 장면이었던 것 같습니다. 겉으로 보이는 모습보다

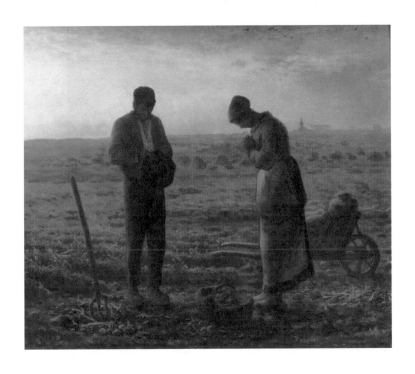

장 프랑수아 밀레, 〈만종〉, 1857-1859

장 프랑수아 밀레, 〈키질하는 사람〉, 1848

주어진 일에 묵묵히 최선을 다하는 농부들의 정신이 말이죠. 그래서인지 비슷한 작품을 여러 점 그렸습니다.

장 프랑수아 밀레의 작품은 지금 유행에는 맞지 않을 수도 있습니다. 겉모습이 세련되거나 화려하지는 않으니까요. 하지만 〈이삭 줍는 사람들〉과 〈만종〉은 오래도록 우리에게 편안함을 줄 겁니다. 그 당시 농부들의 마음이 아름다웠고, 그걸 바라보는 화가의 마음 또한 아름다웠으니까요.

찬란하게 빛나는
일상의 순간들

오귀스트 르누아르

Auguste Renoir | 1841-1919

도슨트 듣기

"저에게 그림은 즐거운 것, 행복한 것, 예쁜 것이어야 합니다. 세상에는 불쾌한 것들이 이미 너무 많아요."

르누아르가 한 말입니다. 그는 자신의 생각처럼 작품에 즐거움과 행복과 유쾌함만을 넣었습니다. 마음이 무거울 때, 르누아르의 작품을 감상하면 도움이 될 겁니다.

예술가들이 좋아하던 댄스홀에서

처음 만나볼 작품은 〈물랭 드 라 갈레트의 무도회〉입니다. 르누아르는 경쾌한 음악이 흐르는 소란스런 댄스홀의 분위기를 캔버스 위에 완벽하게 재현했습니다. 여인들은 남자들과 어울려 즐거운 대화를 나누거나 춤을 추며 흥겨운 분위기에 마음껏 취해 있습니다. 행복한 기운이 그림 전체를 감싸고 흐릅니다. 댄스홀에 쏟아지는 햇빛은 매달려 있는 가스등과 울창한 나뭇잎에 반사되고 흩어집니다.

르누아르의 계획은 댄스홀의 활기차고 즐거

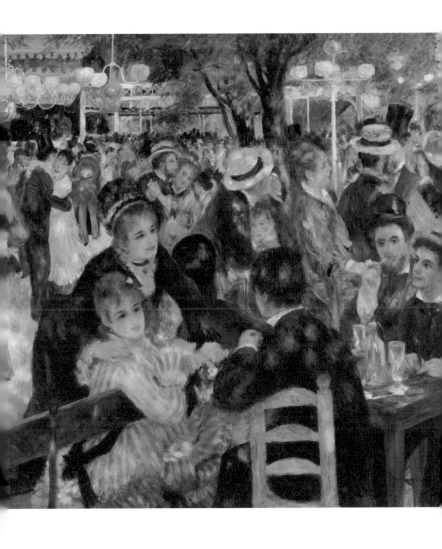

오귀스트 르누아르, 〈물랭 드 라 갈레트의 무도회〉, 1876

운 분위기를 생생하게 전달하는 것이었습니다. 하지만 상당한 크기(1.31×1.76m)의 이 작품에서 평론가들이 처음으로 느꼈던 것은 '무질서'입니다. 수많은 사람이 빼곡한 데다, 전경과 원경이 구분되지 않아서 혼란을 주었던 것입니다.

르누아르는 나뭇잎에 반사되어 일렁이는 빛의 점들을 화면 전체에 그려넣었습니다. 그 빛은 노란 밀짚모자와 의자 등받이, 바닥 등 가리지 않고 뿌려져 있어서, 화면이 더더욱 복잡하게 느껴집니다. 하지만 묘하게도 이 모든 요소가 결합되면서 감상자는 요동치는 듯한 댄스홀의 분위기를 몸으로 느낄 수 있습니다. 당연히 이는 르누아르가 의도한 것이며, 이 작품이 혁신적이 이유입니다.

르누아르는 수직과 수평 구도를 이용하여 혼란 속에서도 안정감을 주는 방식을 택했습니다. 가로로 화면을 사등분해 보면 제일 위에 있는 사각형에는 나뭇잎과 가스등이 포함되어 있는데 정확히 수평과 수직으로 이루어졌습니다. 그렇게 정돈된 녹색 잎들과 하얀 등이 복작거리는 화면 아래에 자연스러움을 더하고 있습니다.

독특한 색채를 사용해 화면을 반짝반짝 빛나게 하는 방법도 사용했습니다. 먼저 청색이 섞인 검은색을 반복적으로 사용해 밝은 색이 더욱 빛날 수 있게 하는 효과를 노렸습니다. 남자의 정장이 대부분 어두운 청색이고, 전경의 벤치 등받이와 테이블

도 그렇습니다. 그다음 눈에 띄는 것은 밝은 노란색입니다. 오른쪽 아래 신사가 앉은 의자 등받이가 그렇고, 모자들이 노랗고, 왼편 아래 엄마를 바라보는 아이의 머리색깔도 노랗습니다.

진한 주홍색도 보입니다. 한가운데 서있는 여인의 옷 장식, 그 뒤로 춤을 추는 여인의 모자에서도 주홍색이 발견됩니다. 이렇게 르누아르는 단순히 보이는 색을 그린 것이 아니라 창조적으로 색을 이용해 화면 전체가 춤추도록 했습니다.

르누아르는 댄스홀 인물들의 소소한 심리상태까지 그려넣었습니다. 화면 중심에 있는 두 여인의 시선부터 보세요. 검은 옷의 여인이 맞은편 남자를 뚫어지게 보는데, 그 남자도 여인을 보고 있습니다. 서로 눈이 맞은 거죠. 눈을 옮겨 오른편을 볼까요? 노란 모자를 뒤로 넘겨 쓴 잘생긴 남자가 검은 옷을 입은 여자에게 넋이 빠졌습니다. 안타깝게도 사랑을 놓친 것 같습니다. 그 옆에 검은 모자를 쓴 남자는 파이프 담배를 물고 무심히 남녀를 바라봅니다. 딴생각을 하고 있는 것 같네요.

화면 가운데 벤치에 오른팔을 걸치고 앉아있는 파란 줄무늬 옷을 입은 여자를 보세요. 그녀의 관심은 화면 바깥에 있습니다. 궁금해지는군요. 지금 어울리는 남자들에게는 관심이 없는 것은 분명해 보입니다.

이번에는 춤을 추는 세 쌍의 남녀 중 여자를 보세요. 모두 화가와 눈을 마주치고 있습니다. 르누아르가 또 하나의 재미를

작품에 넣은 것입니다.

사랑에 빠졌거나 사랑을 꿈꾸는 젊은이들의 기쁨, 잘 모르는 사람과도 웃고 떠드는 파티 분위기, 일렁이는 햇빛과 경쾌한 음악과 소란스런 대화. 이런 것이 행복을 그리고자 했던 르누아르의 그림에 나타나는 정서입니다.

르누아르는 1876년 5월 〈물랭 드 라 갈레트의 무도회〉를 위한 프로젝트를 구상했습니다. 정원이 있는 적당한 스튜디오를 코르토 거리(rue Cortot)에서 찾을 수 있었습니다. 그래서 시간이 날 때마다 댄스홀의 중간에 이젤을 세워놓고 술 마시고 춤추며 유흥을 즐기는 남녀들을 현장에서 그릴 수 있었습니다.

파리 북동쪽에 위치한 몽마르트 언덕은 도시 전체를 볼 수 있는 전망 좋은 소풍 장소였습니다. 당시만 해도 시골의 소박함을 품고 있던 터라 인기가 높았는데, 유동인구가 늘며 술집들이 생겼고 그 후 유흥 및 예술인들이 모이는 곳으로 변모했습니다.

그 언덕에 1870년대에 풍차를 개조해 무도장을 만들었는데 이름이 '물랭 드 라 갈레트'였습니다. 이곳은 파리의 중하층 서민들이나 보헤미안들이 즐겨 찾았습니다. 반 고흐, 로트레크, 피카소도 여기서 그림을 그렸을 정도로 물랭 드 라 갈레트는 예술가들도 좋아하는 댄스홀이었습니다.

이 그림은 1879년부터 1894년까지 프랑스 화가 귀스타브 카유보트(Gustave Caillebotte)의 소장품이었습니다. 그가 사망했을 때 국가 소유가 되었고, 1896년부터 1929년까지는 파리 룩셈부르크 미술관, 1929년부터는 루브르 박물관에 전시되었다가, 1986년에 오르세 미술관으로 옮겨졌습니다.

이 작품은 르누아르의 걸작 중에서도 걸작으로 평가되며 손꼽히는 19세기 최고 미술품 중 하나입니다.

새로운 시도 〈그네〉

〈물랭 드 라 갈레트의 무도회〉와 같은 시기에 그려진 〈그네〉는 1876년 여름 제작된 작품으로 분위기가 매우 비슷합니다. 편안하고 부드러움이 스며 있습니다. 〈물랭 드 라 갈레트의 무도회〉처럼 나뭇잎에 일렁이는 햇빛이 인상적인데, 흔들리고 있는 빛이 남자의 양복부터 여인의 하얀 드레스, 아이의 모자까지 모두 비추고 있습니다.

등을 보이고 서있는 남자는 정장을 입고 노란 모자를 썼습니다. 왼손은 주머니에 넣고 오른손은 무슨 말을 하려는 듯 제스처를 취하고 있습니다. 남자 앞에는 그네에 올라 서있는 여자가 보입니다. 그녀는 수줍은 듯 남자를 쳐다보지 못합니다.

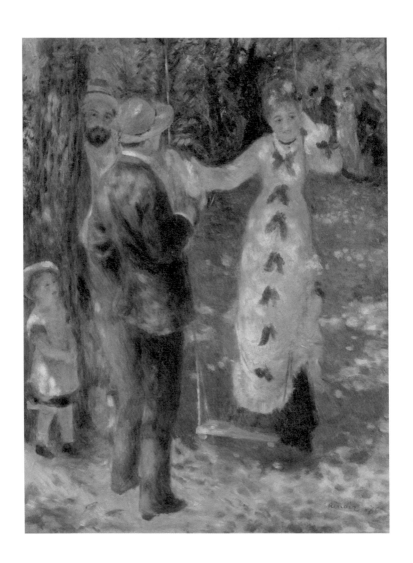

오귀스트 르누아르, 〈그네〉, 1876

남녀의 바로 옆에는 제법 굵은 나무가 있는데, 또 다른 남자가 기대어 서서 이들을 바라보고 있습니다. 어린 소녀 역시 나무 옆에서 남녀를 올려다보고 있습니다. 남자가 무슨 말을 하려는지 짐작하는 표정입니다. 작품의 오른편 위에는 정장을 차려 입은 다섯 명의 인물이 있습니다. 이 장소에 여러 사람이 있다는 것을 암시하는 부분입니다.

작품의 모델은 잔(Jeanne)이라는 여인이고, 남자는 화가 노르베르 고뇌트(Norbert Goeneutte)입니다. 그리고 이들을 바라보는 남자는 르누아르의 형제 에드몽(Edmond)입니다.

1877년 인상주의 전시회에서 작품이 발표되었을 때 평이 좋지 않았지만 중요한 것은 아닙니다. 그저 '르누아르가 또 새로운 시도를 했구나' 짐작할 뿐이었죠. 그 전까지 그림자는 검은색으로 그려졌는데 르누아르는 이 작품에서 보랏빛을 사용했습니다. 과거의 기준으로 보면 전통적인 규칙을 깬 작품이라고 할 수 있습니다.

고통은 사라지고 아름다움은 남는다

음악을 좋아했던 르누아르는 종종 피아노와 어린 소녀를 주제로 그림을 그렸습니다. 모네가 대성당 시리즈를 그린 것처럼

자신도 피아노 시리즈를 남기고 싶어했던 것으로 보입니다. 마침 프랑스 정부로부터 뤽상부르 미술관에 전시할 그림을 요청받습니다. 그때 몇 점의 작품을 조금씩 다르게 그렸는데, 그중 하나가 오르세 미술관에 있습니다.

〈피아노 치는 소녀들〉을 볼까요? 피아노 의자에 앉아있는 금발의 소녀는 왼손으로 악보를 잡고 눈으로는 뚫어지게 보며 오른손으로 건반을 누르고 있습니다. 그 옆의 또 다른 갈색머리 소녀는 오른손으로 의자 등받이를 잡고 왼팔은 피아노에 기대어 서있습니다. 눈은 앉아있는 소녀와 같이 악보를 읽고 있습니다. 이 작품은 르누아르의 후기 작품으로 환상적인 색채와 작품을 구성하는 곡선들이 아름다움을 더해주고 있습니다.

"고통은 사라지지만 아름다움은 남는다"라는 그의 말처럼 르누아르의 그림은 이처럼 사랑스럽고 아름답습니다.

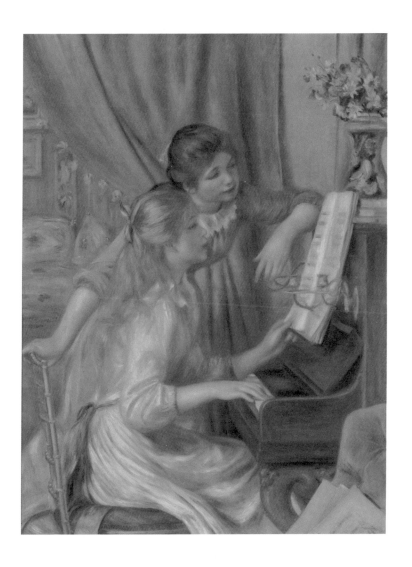

오귀스트 르누아르, 〈피아노 치는 소녀들〉, 1892

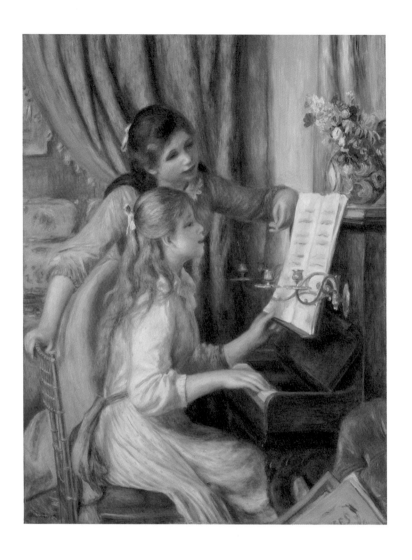

오귀스트 르누아르, 〈피아노 치는 소녀들〉, 메트로폴리탄 미술관, 1892

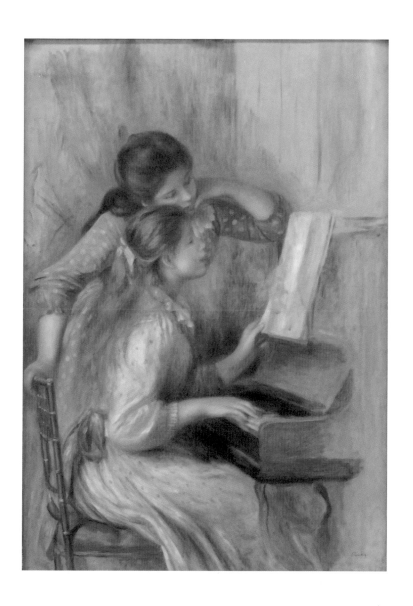

오귀스트 르누아르, 〈피아노 치는 소녀들〉, 오랑주리 미술관, 1892

05

생동감 넘치는
그림을 위하여

에드가 드가

Edgar Degas | 1834-1917

도슨트 듣기

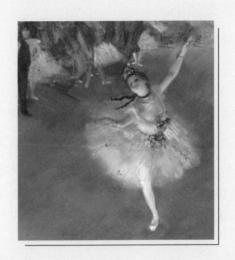

드가의 〈발레 수업〉

　에드가 드가의 작품 〈발레 수업〉입니다. 화면 가운데 기다란 지팡이를 짚고 서있는 사람은 발레교사인 쥘 페로(Jules Perrot)입니다. 나이가 들어 머리가 벗겨지고 배는 나왔지만 허리는 여전히 꼿꼿합니다. 완고한 듯 보이는 그는 고개를 돌려 한 발레리나를 바라보고 있습니다. 눈을 마주친 발레리나는 긴장한 표정으로 배운 동작 중 하나를 취해 봅니다.

　이 작품에서 드가가 그리려고 한 것은 단순히 연습 중인 댄서의 모습이 아니었습니다. 그는 의식적인 것이 아니라, 본능적으로 자연스럽게 취하게 되는 인간의 일상적인 행동을 면밀하게 관찰하여 빠짐없이 작품에 그려넣으려고 했습니다. 지치거나 긴장이 풀어졌을 때 더 흥미로운 모습이 나온다는 것을 알고 있었기 때문입니다.

　이제부터 에드가 드가의 시선을 따라가 보죠.

　그는 화면 가장 앞에 서있는 발레리나를 뒷모습으로 그렸습니다. 굳이 표정이 중요하지 않았기 때문입니다. 그가 그리려는 것은 스쳐 지나가는 동작입니다. 커다란 녹색 리본을 허리에 매단 그녀는 멈춰 서서 오른편을 응시합니다. 얼굴은 보이지 않지만 무심하게 바라보는 것이 분명합니다. 그녀의 발아래에는

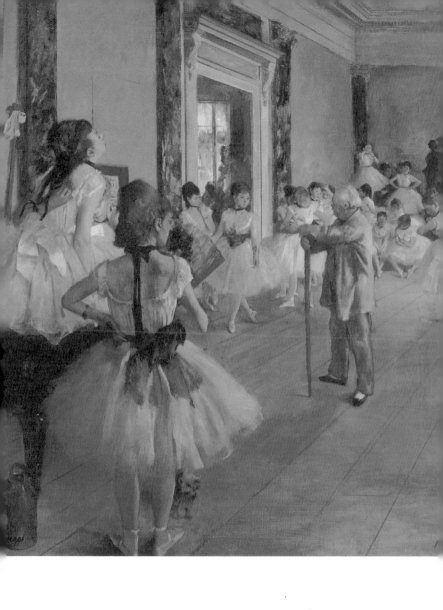

에드가 드가, 〈발레 수업〉, 1873-1876

작은 강아지가 있습니다. 드가는 그리고 싶은 것을 그린 것이 아닙니다. 보이는 것을 모조리 그렸죠.

왼편 아래에는 댄서들이 넘어지지 않게 물을 뿌리던 녹색 물뿌리개가 있고, 그 위로는 피아노가 있습니다. 피아노 위에는 한 발레리나가 앉아있습니다. 그녀는 등을 긁기 위해 왼손을 최대한 꺾었고 머리를 한껏 뒤로 젖혔습니다. 그녀의 옆으로는 얼굴이 반쯤 보이는 댄서가 있는데, 귀걸이를 만지고 있습니다. 다른 화가라면 얼굴을 다 나오게 그렸을 텐데 에드가 드가는 그러지 않았습니다. 덕분에 작품은 생동감이 더 넘칩니다.

화면 가운데에는 굵은 대리석 테두리가 있는 커다란 거울이 보입니다. 거울을 배경으로 두 명의 댄서가 있는데, 한 명은 쥘 페로와 마주보고 있고 또 다른 한 명은 거울 기둥에 삐딱하게 기댄 채 생각에 빠져 있습니다.

에드가 드가의 작품을 제대로 감상하려면 집중해서 섬세한 눈길로 봐야 합니다. 그가 한 명 한 명을 신중하게 그려 그림 전체를 완성하는 방식을 사용하기 때문입니다. 원경에도 10명 이상의 댄서들이 서있거나 앉아있는데 그녀들은 잘 안 되는 동작을 반복 연습해 보거나, 머리의 리본을 고쳐 달거나, 잡담을 하거나, 뻐근한 목을 스트레칭하고 있습니다. 딸의 수업을 참관하러 온 엄마와 이런저런 이야기를 나누는 댄서도 보입니다.

이렇듯 한 명 한 명을 세심히 살피다 보면 우리는 작품에 한

발 다가설 수 있습니다. 비로소 전체가 보이죠.

에드가 드가는 이런 말을 했습니다.

사람들은 저를 댄서들의 화가라고 부르지만, 저는 움직임 자체를 포착하고 싶습니다.

People call me the painter of dancers, but I really wish to capture movement itself.

빛의 효과를 그리다

두 번째는 〈발레 무대 리허설〉입니다. 이 작품에서 드가는 독특한 방식을 사용합니다. 무대 한 켠에서 내려다보는 시점을 선택한 것입니다. 그 결과 무대는 강조되어 우리를 집중시키고, 무대에 비치는 환한 조명은 댄서의 동작이 두드러지게 만듭니다. 에드가 드가의 테크닉입니다.

화면에는 여남은 명의 댄서들이 나오는데 크게 세 부류로 구분할 수 있습니다. 첫 번째는 무대에서 춤을 추는 댄서들입니다. 무대 리허설인 만큼 빈틈없는 동작을 선보이고 있습니다. 아름다움과 우아함이 느껴집니다. 두 번째는 춤추기를 기다리고 있는 댄서들입니다. 화면 아래에 옹기종기 모여 있는 그녀들은 의자에 앉아 등을 긁거나, 신발 끈을 고쳐 매거나 긴장을 풀

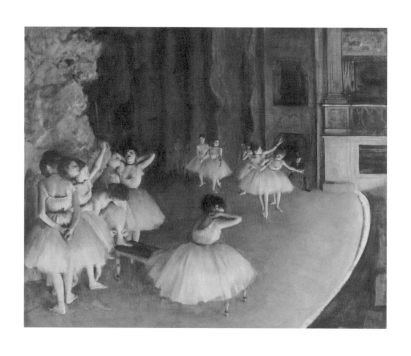

에드가 드가, 〈발레 무대 리허설〉, 1874

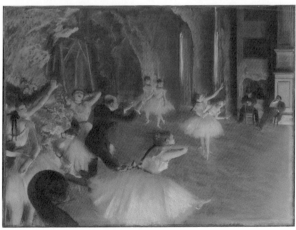

위 | 에드가 드가, 〈발레 무대 리허설〉, 메트로폴리탄 미술관, 1874
아래 | 에드가 드가, 〈무대 리허설〉, 메트로폴리탄 미술관, 1874

기 위해 스트레칭을 하고 있습니다. 춤에 몰입하는 첫 번째 그룹과는 대조적인데, 이런 점이 작품에 재미를 더합니다. 에드가 드가식 유머라고 할 수 있습니다. 마지막은 멀리 커튼 속에 몸을 숨기고 무대를 바라보는 숨은 댄서들입니다. 어둡게 그려져 있어 유심히 보아야만 알 수 있습니다.

화면의 오른쪽에는 작지만 눈에 띄는 한 신사가 있습니다. 다리를 벌리고 등받이를 앞으로 하여 앉은 것을 보면 품위는 잊은 것 같습니다. 모자까지 쓴 걸 보면 의상은 갖추었는데 말이죠. 마음에 드는 댄서들을 후원하던 부유층으로 보입니다.

메트로폴리탄 미술관에 소장된 그림들과는 다르게 오르세 미술관에 있는 작품은 제한적인 컬러만 사용되었습니다. 채색이 된 것인지 하다 만 것인지 구분이 어려울 정도입니다. 하지만 그 덕에 우리는 발레리나의 동작에 집중하기 더 쉽습니다. 에드가 드가가 방해요소를 없앤 것입니다. 칠하다 만 그림이라는 악평까지 들을 각오를 하면서 말이죠. 드가는 이런 말을 했습니다.

내가 관심을 가지는 것은 빛 자체를 보여주는 것이 아니라 빛의 효과를 보여주는 것이다.

The fascinating thing, is not to show the source of light, but the effect of light.

보여주어야 하는 것을 그리다

세 번째 작품은 〈파리 오페라의 오케스트라〉입니다. 이 작품을 통해 에드가 드가는 우리가 볼 수 없는 곳으로 우리를 데려다줍니다. 혼자만 보던 것을 감상자에게 보여주려는 것이죠.

공연장은 크게 두 구역으로 나뉩니다. 무대와 관객석입니다. 관객은 무대를 올려다보고, 무대 위 배우들은 관객을 앞에 두고 공연을 합니다. 그런데 사실 하나 더 있습니다. 음악을 담당하는 연주자들이 자리한 공간입니다. 보통 연주자들의 모습은 그림에서 부각되지 않습니다. 시각적인 것이 아니라 청각적인 것, 즉 '소리'를 책임지는 사람들이기 때문입니다. 그런데 에드가 드가는 음악 연주자들의 모습을 뚜렷하게 보여줍니다.

화면은 삼등분되어 있습니다. 제일 아래 갈색으로 칠해진 부분은 관객석입니다. 하지만 관객은 한 명도 그리지 않았습니다. 오늘의 주제가 아니기 때문입니다. 가운데에는 오케스트라 단원들이 자리했습니다. 단원들의 표정 하나 동작 하나가 섬세하게 표현되어 있습니다. 바로 이 작품의 주인공들이죠.

가장 위쪽은 무대입니다. 왼편에는 분홍 드레스를 입은 댄서들이, 오른편에는 푸른빛 드레스를 입은 댄서들이 그려져 있는데 얼굴 부분은 다 잘렸습니다. 주인공이 아니니 관심을 둘 필요가 없다는 뜻이죠.

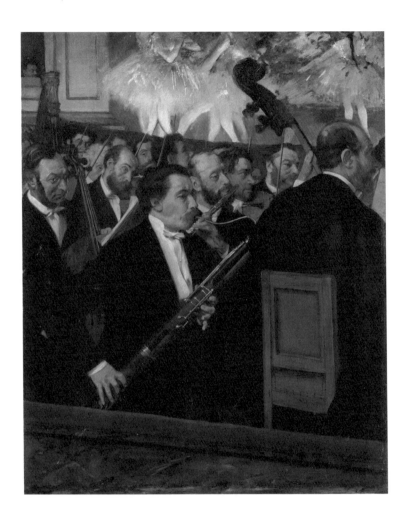

에드가 드가, 〈파리 오페라의 오케스트라〉, 1870

이렇듯 드가는 자신이 의도한 대로 우리의 시선을 몰고 다닙니다. 이 작품에서는 오케스트라 단원만 보아야 합니다. 작가의 뜻이 그러하죠. 재미있는 것은 거칠게 그려진 댄서들에 비해 연주가들은 매우 사실적으로 그려졌다는 점입니다. 이들 대부분은 에드가 드가의 친구들입니다. 의자에 앉아있는 인물은 작곡가 에마뉘엘 샤브리에(Emmanuel Chabrier)이고, 바순 연주자는 데지레 디하우(Desiri Dihau)입니다.

　　에드가 드가는 이런 말을 했습니다.

　　예술가는 자신이 보는 것을 그리는 것이 아니라 다른 사람들에게 보여야 하는 것을 그린다.

　　The artist does not draw what he sees, but what he has to make others see.

　　오늘은 에드가 드가의 눈을 따라 19세기 발레리나와 오케스트라 연주자들의 모습을 감상해 보았습니다.

사물의 색은
모두 변한다

클로드 모네

Oscar-Claude Monet | 1840-1926

도슨트 듣기

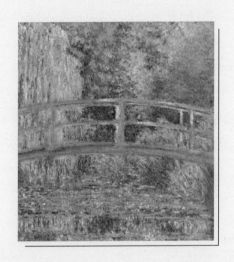

볼 때마다 색이 바뀌는 건물이 있습니다. 더군다나 건물은 예쁜 색으로만 변합니다. 우리가 흔히 보는 원색이 아닙니다. 눈을 홀릴 정도로 희한한 색입니다. 사파이어색에서 남보라로 변할 때도 있고, 상록수색에서 로즈핑크로 변하기도 합니다. 바뀌는 속도 또한 무척 빠릅니다. 그래서 한번 여기에 빠진 사람은 눈을 다른 곳으로 돌리지 못합니다. 한순간도 놓치기 싫으니까요.

여러분도 보고 싶으시죠? 하지만 이 건물은 함부로 자신의 색을 보여주지 않습니다. 특별한 사람에게만 허락합니다. 이제 여러분도 특별해질 수 있습니다. 지금부터 제 이야기에 귀 기울여 보시죠. 단, 조건이 있습니다. 저를 믿으셔야 합니다.

빛으로 그린 런던 국회의사당

먼저 세상에서 이런 건물을 가장 많이 보았던 사람을 소개합니다. 프랑스의 인상주의 화가 클로드 모네입니다. 그가 보았던 색깔이 변하는 건물은 바로 영국 런던에 있는 국회의사당입니다.

첫 번째 작품은 오르세 미술관에 있는데, 안개가 자욱한 날 햇살을 받은 국회의사당을 표현했습니다. 두 번째 작품은 릴

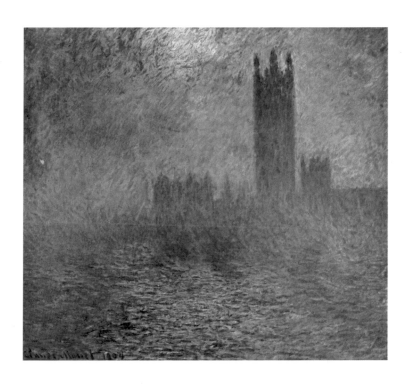

클로드 모네, 〈런던, 국회의사당, 안개를 뚫고 비치는 햇빛〉, 1904

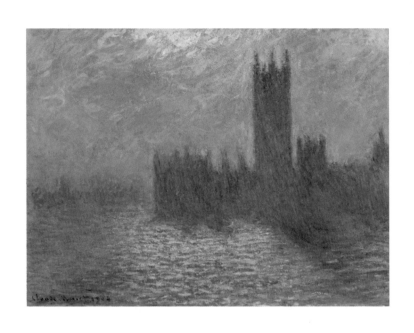

클로드 모네, 〈천둥 치는 날의 국회의사당〉, 1904

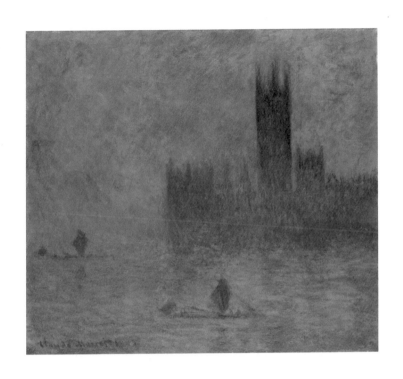

클로드 모네, 〈안개 낀 날의 국회의사당〉, 1903-1904

미술관에 소장되어 있고, 천둥이 치던 날 작은 구름 사이로 햇살이 비칠 때 국회의사당의 색을 그렸습니다. 세 번째 작품은 뉴욕 메트로폴리탄 미술관에 있으며, 안개가 짙게 긴 날 해질 녘 국회의사당의 색을 그렸습니다.

아름다운 색으로 변하는 건물에 완전히 빠져 있던 클로드 모네가 혼자 보기 아까워 기록해둔 덕분에 다행히 오늘날 우리도 볼 수 있는 것입니다.

지금까지의 이야기를 듣고 속았다고 하는 분들도 있을 겁니다. 충분히 이해합니다. 건물의 색이 시시각각 변한다는 것은 말이 안 되니까요. 건물만이 아닙니다. 우리는 대부분의 사물이 고유한 색을 지니고 있고, 그 색이 변하지 않는다고 믿습니다.

생각을 조금 다르게 해보면 어떨까요? 모든 대상의 색이 변할 수 있다고 가정하는 것입니다. 극장의 하얀 스크린을 떠올려보세요. 무슨 색이 비춰지는지에 따라서 어떤 색이라도 표현할 수 있습니다. 사실 사물의 색은 모두 변합니다. 그저 우리 눈이 변하지 않는다고 믿기 때문에 똑같이 보이는 것뿐이죠. 생각이 자유로워진다면 색이 변하는 건물은 우리에게 모습을 드러내기 시작합니다. 클로드 모네는 이렇듯 빛과 대상이 어우러지며 뿜어내는 신비스런 색 변화에 매료된 화가입니다.

보통 화가는 그림을 그릴 때 대상에 관심을 갖고 흥미를 느낍니다. 그 대상은 사람 얼굴이 될 수도 있고, 풍경이나 정물, 신

화 같은 이야기일 수도 있습니다. 대상에 따라 초상화, 정물화, 풍경화, 신화화가 그려지는 것이죠. 그런데 클로드 모네에게 중요한 것은 대상이 아니었습니다. 그에게 중요한 건 고유한 대상이 어떤 빛을 만났을 때 반사되는 빛의 변화였습니다.

클로드 모네는 딱 그 자리에서 딱 그 구도로 똑같은 대상을 반복적으로 그립니다. 영국의 런던 〈국회의사당〉 연작도 그렇지만 〈루앙대성당〉 연작, 〈생라자르역〉 연작, 〈건초더미〉 연작이 그러합니다.

클로드 모네를 이해하지 못하는 사람은 의문을 품을 수도 있습니다. 이왕이면 캔버스를 조금씩 옮겨가며 그리면 다양하고 좋을 텐데 왜 답답하게 한 장소에서 그리는 걸까? 모네의 작품을 잘 모르고 하는 이야기죠. 대상이 변한다면, 미묘한 색 변화를 표현할 수 없었을 겁니다.

앞선 말한 것처럼, 클로드 모네에게 대상은 극장의 스크린 같은 것입니다. 그러니 한자리에 있는 것이 낫습니다. 그래야 미묘하게 변해가는 빛을 느낄 수 있으니까요. 클로드 모네는 거의 빛에 미쳐 있던 화가였습니다. 품위 있는 표현은 아니지만 더 적당한 단어가 생각나지 않네요.

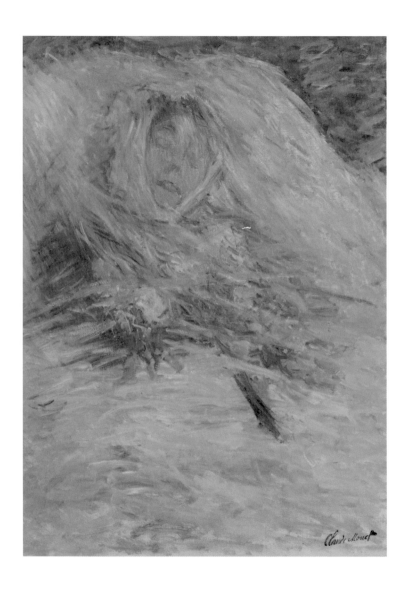

클로드 모네, 〈임종을 맞은 카미유〉, 1879

아내의 시신을 감싸는 빛

1879년 클로드 모네는 사랑하는 아내를 하늘나라로 보냈습니다. 가난했던 젊은 시절부터 모델이 되어주다가 결혼을 한 뒤 아들 둘을 낳아준 고마운 아내죠. 그런 카미유가 자궁암으로 32세 젊은 나이에 세상을 뜬 것입니다. 슬픔에 잠긴 클로드 모네는 그녀의 임종을 지키며 작품을 남겼습니다. 〈임종을 맞은 카미유〉입니다.

죽어가는 아내의 마지막 순간을 그린다는 것 자체가 평범한 일은 아닐 겁니다. 슬픔에 잠겨 경황이나 있을까요? 다만 직업이 화가이니 아내의 마지막 모습을 남기고 싶었을 수도 있겠습니다.

그럼에도 이 작품에는 이해되지 않는 부분이 있습니다. 첫째, 죽은 뒤 시신이 된 아내를 그렸다는 사실입니다. 보통 아름다운 순간을 떠올리거나 마지막 순간이라도 최소한 살아있는 모습을 그릴 텐데, 클로드 모네는 냉정하게도 방금 세상을 떠난 아내를 그렸습니다. 왜 그랬을까요?

둘째, 형태가 없습니다. 하얀 천에 둘러싸인 카미유의 얼굴은 확인할 수 있지만, 나머지는 뭐가 뭔지 뚜렷하게 표현되지 않았습니다. 소중한 사람의 마지막 장면은 선명히 기억되기 마련일 텐데 클로드 모네에게는 전혀 달랐던 모양입니다.

클로드 모네는 도대체 무엇을 그린 걸까요? 보시는 것처럼 죽어가는 아내의 피부에서 반사되어 나오는 빛의 변화를 그려낸 것입니다. 모네에게는 어떤 순간에도 대상보다는 빛의 변화가 먼저 들어왔습니다. 스스로도 인정했죠.

사랑하는 아내를 떠나보내는 순간 눈을 고정시킨 채 변해가는 아내의 얼굴빛을 관찰하고 있는 나 자신에게 놀랐다.

처음에는 빛의 변화를 그린 그림을 인정받지 못해 어려운 시기를 보냈지만, 1880년대 중반부터 이름이 알려지며 작품이 팔리자 클로드 모네는 그동안 사 모았던 땅에 집을 짓고 정원을 꾸미기 시작합니다. 바로 그곳이 지금은 프랑스 국립기념관으로 지정된 지베르니에 있는 모네의 정원입니다. 돈을 벌었으니 버젓하게 큰 정원이 있는 집에서 살아야겠다 싶어서 그랬던 것은 결코 아닙니다. 정말 제대로 된 그림을 원하는 대로 그리고 싶어서 정원을 꾸민 것입니다.

쉽게 이해되지는 않습니다. 일반적인 풍경 화가가 작품에 욕심을 낸다면 정원 꾸밀 시간을 아껴 여행을 다녀야죠. 그래야 신선한 대상을 접할 수 있고, 작품에 영감이나 아이디어를 얻을 수 있으니까요.

클로드 모네는 다릅니다. 그에게 중요한 것은 대상이 아니라

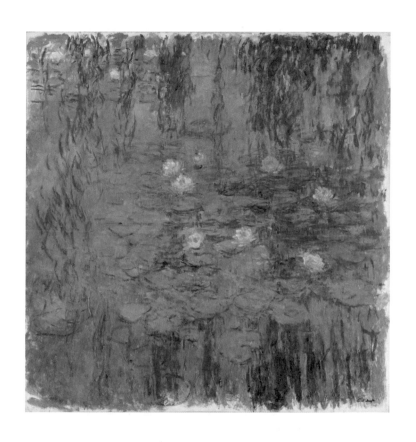

클로드 모네, 〈청색 수련〉, 1916-1919

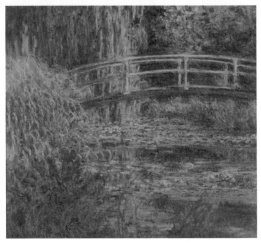

위 | 클로드 모네, 〈수련〉, 1899
아래 | 클로드 모네, 〈수련 연못, 분홍빛 조화〉, 1900

변해가는 빛입니다. 하지만 빛을 그리려면 그것을 반사시켜줄 대상이 필요합니다. 그것도 자신이 원하는 대상이면 더 좋겠죠? 모네에게는 그 대상을 모아놓은 정원이 필요했던 것입니다.

지베르니의 정원에는 빛 표현에 알맞은 나무, 꽃, 길, 연못과 그 위의 떠 있는 수련, 흔들리는 물풀과 일본풍 다리가 있습니다. 이러한 사물이 날씨, 계절, 시간에 따라 변하는 빛을 받으며 온갖 색을 뿜어냅니다. 나이가 들어 건강이 나빠졌지만 모네는 걱정이 없었습니다. 지베르니의 정원은 매일매일 빛의 축제가 열렸고 이를 그리기만 하면 되었으니까요.

클로드 모네는 생애 마지막 30년 동안 자신의 정원에서 그림을 그렸습니다. 그 그림들이 〈수련〉 연작인데 유화 250점쯤 됩니다. 이 시리즈는 현재 오랑주리 미술관, 뉴욕 현대 미술관, 메트로폴리탄 미술관, 필라델피아 미술관, 푸시킨 박물관 등 전 세계에 널리 퍼져 있습니다. 모네의 작은 빛 조각을 사랑하는 컬렉터들이 전 세계에 있었으니까요.

소개한 작품 중 런던의 〈국회의사당〉 연작 중 일부, 〈수련〉 연작 일부, 〈임종을 맞은 카미유〉는 오르세 미술관에 소장되어 있습니다.

인생의
단맛과 쓴맛

제임스 티소

James Tissot (Jacques-Joseph Tissot) | 1836-1902

도슨트 듣기

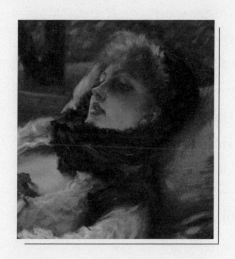

이번에는 제임스 티소의 작품을 살펴보겠습니다.

제임스 티소는 활동 당시 유명세를 떨친 화가는 아니었습니다. 사진 같은 정교함은 돋보였으나 예술적인 성취는 부족했기 때문입니다. 그러던 그가 세밀하고 사실적인 작품에 담긴 자료적 가치 덕분에 주목을 받게 됩니다. 언젠가부터 제임스 티소의 작품이 19세기 영국과 프랑스의 패션을 다루는 여러 논문에 인용되기 시작하면서 이목을 끌게 된 것이죠.

그의 작품을 보던 사람들은 한 가지 호기심이 생겼습니다. 반복적으로 나오는 한 여인을 발견한 것입니다. 그녀의 이름은 캐슬린 뉴턴(Katheleen Newton)입니다.

제임스 티소는 자크조제프라는 본명을 지닌 프랑스 사람입니다. 아버지는 의류 사업을 했고 부유한 편이었습니다. 그는 사업을 이어받으라는 아버지의 뜻을 뒤로하고 스무 살 무렵 미술가가 되기 위해 파리로 갔습니다. 인상주의 화가들이 한창 활동할 때였습니다. 처음에는 그들과 어울렸지만 작품 방향을 바꾸지는 않았습니다. 짐작컨대 제임스 티소는 자기 주관이 강하고 자유로우며 성공보다는 삶을 즐겼던 인물로 보입니다.

성공을 원했다면 아카데미 미술이나 인상주의 미술로 갔겠죠. 제임스 티소는 한때 자치정부 코뮌에도 가담합니다. 하지만 코뮌이 붕괴되어 입장이 곤란해지자 훌훌 털고 터전을 영국으로 옮깁니다. 그리고 상류층에게 예쁜 작품을 그려주며 큰돈

을 벌고 정원이 넓은 집도 구입합니다. 사람들과 어울리길 좋아하고 과거에 집착하는 스타일이 아니며 사업수완도 뛰어났던 것으로 보입니다. 그의 40세의 런던 생활은 부러울 것이 없었습니다.

캐슬린 뉴턴과의 만남

영국의 수도원 학교에 다니던 16살의 소녀 캐슬린 뉴턴은 인도로 가는 배에 올랐습니다. 아버지를 만나러 가는 길이었습니다. 아버지가 부른 이유는 딸을 결혼시키기 위해서였습니다. 그런데 한 가지 문제가 생겼습니다. 캐슬린 뉴턴이 오랜 선상 여행 중에 만난 남자와 사랑을 나눈 것입니다. 인도에 도착한 그녀는 이를 숨기고 아버지가 정해놓은 사람과 결혼식을 올렸지만 결국 사실을 털어놓을 수밖에 없었습니다. 결국 그녀는 이혼 당합니다. 임신 상태의 17살 이혼녀 캐슬린 뉴턴은 인도를 떠나 런던으로 돌아가 언니 집에서 딸과 함께 살게 되었죠. 그녀가 22살 때의 일입니다.

그러다 캐슬린 뉴턴과 제임스 티소가 런던에서 운명처럼 마주칩니다. 수군거림을 참고 살던 어린 이혼녀와 귀부인들의 인기를 한 몸에 받던 중년화가와의 만남이었죠. 소문이 좋을 리

제임스 티소, 〈꿈꾸는 그녀〉, 1876

없습니다. 하지만 사랑에 빠져버린 제임스 티소는 캐슬린을 자신의 집으로 불러 함께 살았습니다.

좋지 않은 소문은 제임스 티소를 경제적으로 어렵게 만들었습니다. 귀부인들이 그에게 그림 주문을 하지 않았던 것이죠. 하지만 제임스 티소는 연연하지 않았습니다. 주문이 없으면 캐슬린 뉴턴을 그렸습니다.

하지만 꿈같은 사랑은 오래가지 못했습니다. 캐슬린 뉴턴이 결핵에 걸린 것입니다. 당시 결핵은 불치병이었습니다. 제임스 티소는 점점 병세가 깊어가는 그녀를 그저 바라봐야 했고 그때 그린 작품이 오르세 미술관에 있는 〈꿈꾸는 그녀〉입니다.

작품을 한번 살펴볼까요? 정원을 배경으로 커다란 의자에 누워있는 그녀는 지금 기운이 하나도 없습니다. 팔이 불편하게 구부러졌지만 움직일 힘도 없는지 그대로 두었습니다. 눈 밑에는 어둠이 가득합니다.

캐슬린 뉴턴은 28살에 세상을 떠났습니다. 제임스 티소는 그녀의 시신을 나흘간 지키다 5일 후 런던에서의 모든 흔적을 처분하고 훌훌 영국을 떠납니다. 그리고 다시는 런던에 가지 않았습니다.

사실 캐슬린 뉴턴이 화가 제임스 티소의 작품 스타일에 큰 영향을 준 것은 아닙니다. 하지만 제임스 티소의 삶은 그 후 크

게 변합니다. 프랑스로 돌아간 그는 얼마 후 작품의 방향을 완전히 바꿉니다. 그의 말년 작품은 종교화였습니다.

〈무도회〉, 〈야망을 품은 여인〉

〈무도회〉와 〈야망을 품은 여인〉은 종종 비교되는 작품입니다. 팔짱을 끼고 걸어가는 남녀의 모습을 45도쯤 뒤에서 그린 것인데 구성이 거의 같습니다. 여인은 옷 색깔만 다르지 포즈가 비슷합니다.

물결치듯 휘감긴 고급 드레스가 돋보입니다. 하나하나 손으로 붙인 주름장식이 수없이 많은 값비싼 드레스입니다. 드레스와 세트인 타조 깃털로 만든 커다란 부채를 들었습니다. 두 여인 모두 같은 각도로 부채를 들고 있으며 왼편을 바라봅니다.

연미복을 입은 남자는 머리가 하얗습니다. 얼굴은 여인에 가려 보이지 않지만 실루엣만으로도 나이가 지긋하다는 것을 알 수 있습니다.

두 작품 모두 화면의 왼편 윗부분을 보면 장소를 짐작할 수 있습니다. 연회장의 사교모임 파티입니다. 중년 남자가 고급 드레스를 입은 젊은 여인과 파티장소에 들어서는 장면을 그렸습니다.

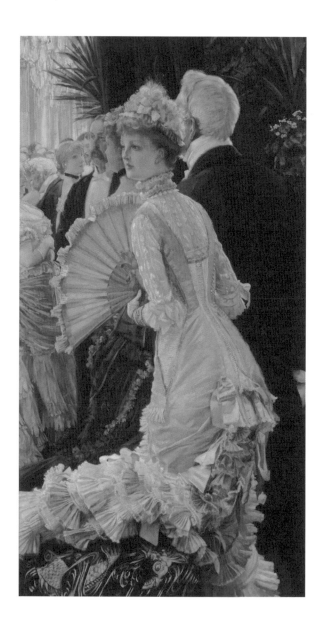

제임스 티소, 〈무도회〉, 1878

제임스 티소, 〈야망을 품은 여인〉, 1883-1885

이제부터는 다른 점을 찾아볼까요?

먼저 제목입니다. 제임스 티소가 42살에 그린 노란 드레스 그림의 제목은 〈무도회〉입니다. 특별할 것이 없습니다. 보이는 그대로가 제목입니다. 그에 반해 46살에 그린 핑크 드레스 그림의 제목은 〈야망을 품은 여인〉입니다. 감정이 숨어 있습니다. 여인이 야망을 가지고 정치적으로 행동한다고 본 것입니다.

세밀하게 보면 좀 더 차이가 보입니다. 먼저 노란 드레스 여인의 표정은 무심합니다. 초점 없이 먼 곳을 응시하고 있습니다. 반면에 핑크 드레스 여인의 표정은 주변을 의식한 듯 애써 미소 짓고 있습니다. 정치적인 행동이죠.

중년 남성도 차이가 납니다. 노란 드레스 그림의 남성은 꼿꼿이 허리를 세우고 들어섭니다. 반면 핑크 드레스 그림 속 남성은 허리를 굽히며 왼편을 바라봅니다. 들어서며 눈이 마주치는 한 사람 한 사람에게 인사를 건네고 있다는 뜻입니다. 역시 정치적인 행동입니다.

주변을 보면 노란 드레스 그림에는 없는 장면이 핑크 드레스 그림에는 그려져 있습니다. 한 신사가 왼손으로 입을 가리고 옆 사람에게 수군댑니다. 나이 든 부자와 찰싹 붙어 서있는 젊은 여자를 본 것이겠죠. 왼편 붉은 벨벳 소파 위에는 붉은 드레스를 입은 중년 여인이 피곤한 듯 기대 앉아있습니다. 맞은편에는 머리가 벗겨진 노신사가 보이는데 중년여인에게 무슨 말을 들

었는지 오른손으로 턱을 받치고 핑크 드레스 여인을 힐끔거립니다.

노란 드레스 여인이 주인공인 〈무도회〉가 그려질 즈음 제임스 티소는 생애 가장 달콤한 시간을 보내고 있었습니다. 영국에서 큰 성공을 했고 돈도 많이 벌었고 넓은 집도 샀거든요. 18살이나 어린 어여쁜 연인도 곁에 있었죠. 행복하고 부러울 것이 없으면 주변을 보더라도 별 관심이 없습니다. 그래서 〈무도회〉는 겉으로 보이는 정도만 그려졌습니다.

반면 핑크 드레스 여인이 주인공인 〈야망을 품은 여인〉이 그려질 즈음 제임스 티소는 심적으로 힘든 시간을 보내고 있었습니다. 캐슬린의 죽음 때문이었죠. 모든 것을 한꺼번에 잃어버리면 주변을 보는 눈 또한 전과는 달라집니다. 비슷하지만 다른 두 작품은 가장 달콤한 시절과 가장 아팠던 시절에 그려진 대조적인 그림입니다.

두 작품 중 노란 드레스 여인이 주인공인 〈무도회〉를 오르세 미술관에서 감상할 수 있습니다.

원시 자연의 생명력을
작품에 담다

폴 고갱

Paul Gauguin | 1848-1903

도슨트 듣기

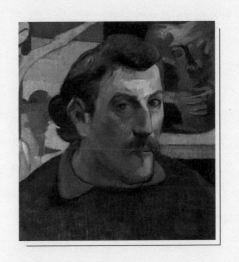

오르세 미술관에 있는 〈황색 그리스도가 있는 자화상〉을 그린 화가는 폴 고갱입니다.

〈황색 그리스도가 있는 자화상〉에서 폴 고갱은 화가 잔뜩 났습니다. 세상이 자신의 위대함을 알아주지 않기 때문입니다. 보통 사람이라면 이런 생각을 잘 하지 않죠. 남들과 비슷해지기만 해도 반은 성공이라고 여깁니다. 하지만 이 화가에게는 말도 안 되는 이야기입니다. 비슷해지다니요? 뛰어나야 합니다. 그래서 나만 존경하게 만들어야 합니다.

하지만 세상사가 그렇듯 그의 뜻대로 잘 되지는 않았습니다. 특별히 무시당한 적은 없지만 그렇다고 원하는 만큼 인정받지도 못했습니다. 젊을 때는 새로운 시도를 하다가도 벽에 자꾸 부딪히면 현실을 되돌아보게 되고 그러다 타협이 뭔지 알아가는 것이 보통인데 폴 고갱은 달랐습니다. 그는 결국 위대함을 증명했을까요?

예술가라고 하면 자신만의 세계를 갖고 독창적으로 살아갈 거라고 생각하기 쉽지만 모두가 그런 것은 아닙니다. 그들도 같은 시대를 살아가기에 다른 사람과 어울리며 서로 영향을 주거니 받거니 하면서 작업을 하게 되는 경우가 많습니다. 그래서 사조라는 것이 생기게 되고 한 사조의 그림들은 화가가 달라도 비슷해집니다. 예술에도 유행이 있는 셈이죠.

그런데 폴 고갱은 달라도 정말 다른 독특한 경우입니다.

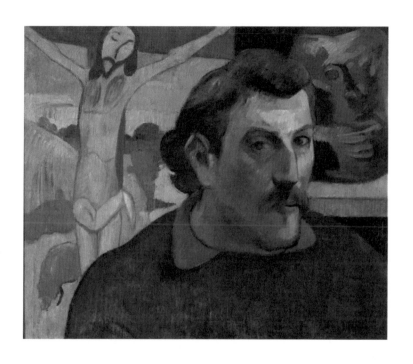

폴 고갱, 〈황색 그리스도가 있는 자화상〉, 1890-1891

〈황색 그리스도가 있는 자화상〉의 폴 고갱은 지금 거울 앞에서 자기 자신을 노려보고 있습니다. 부글거리는 속을 진정시키며 결의를 다지는 듯 보입니다. 실제로는 그보다 훨씬 더 복잡한 마음이었을 겁니다.

예술가의 삶을 열망하며

폴 고갱은 1848년 파리에서 태어났습니다. 어려서 아버지가 심장병으로 돌아가시는 바람에 바느질하는 어머니 손에서 가난한 어린 시절을 보냈죠. 1865년 17살에 선박의 항로를 담당하는 견습 도선사가 되어 나름 자리도 잡고 여러 곳을 여행하며 견문도 넓힐 수 있었습니다. 그러다 1872년 24살에 선원 생활을 그만두고 파리로 돌아와 증권거래소에 취직하면서 생활은 안정되었습니다. 1873년 25살에는 덴마크 여성 메테 소피 가트(Mette-Sophie Gad)와 결혼하면서 경제적으로도 윤택해졌고, 그후 에밀(Emile, 1874), 알린(Aline, 1877), 클로비스(Clovis, 1879), 장 르네(Jean Rene, 1881), 폴(Paul Rollon, 1883) 이렇게 다섯 명의 아이까지 둡니다. 평범하지만 행복한 가정이었죠.

그런데 이때부터 문제가 생깁니다. 어느 날부터 미술품에 관

심을 가지기 시작한 것입니다. 처음에는 하나씩 사 모았습니다. 그러다 작품을 그려봐야겠다는 욕심이 생겼습니다. 27살즈음부터는 일요일마다 미술학원에 다니며 직접 그리기 시작합니다. 따로 직업이 있었지만 일요일마다 작품을 그리는 소위 일요화가가 된 것입니다.

다행인지 불행인지 소질이 있던 그는 당시 잘나가던 인상주의 화가들과 어울리게 되고, 점점 회화에 빠져들었습니다. 결국 1883년 35살에는 전업화가가 되었죠. 직장을 그만둬버린 것입니다. 당연히 집에서는 난리가 났겠죠. 아이가 다섯이나 있는 아빠가 회사를 그만두고 미래가 너무나 불투명한 화가가 되겠다고 선언했으니 말입니다. 하지만 처음에 밝혔듯이 폴 고갱은 적당히 넘어가는 사람이 아닙니다. 끝장을 봐야 했죠. 결국 가족과의 이별까지 감수하며 파리에서의 작가생활을 고수했지만 폴 고갱도 점점 지쳐갑니다.

지금도 마찬가지이지만 예술가의 삶은 고단하기 그지없습니다. 내일을 기약하기 어렵습니다. 그러던 중 폴 고갱은 38살에 파리를 떠나 브르타뉴의 퐁타벤(Pont-Aven)으로 작업실을 옮깁니다. 브르타뉴는 프랑스의 북서부 지역인데, 타지역과 교류가 적어 독특한 문화를 지니고 있던 곳입니다.

파리의 복잡함에 지친 폴 고갱은 퐁타벤이 마음에 쏙 들었습니다. 많은 작품을 퐁타벤에서 남깁니다. 하지만 미술에 대한

욕심은 그치지 않았습니다. 그는 더욱 원시의 자연을 그리고 싶었습니다. 동시대의 대중문화가 너무 싫었던 것이죠.

폴 고갱은 위대한 미술을 위해 여행을 결심합니다. 프랑스에서의 생활을 완전히 정리하고, 원시의 섬 남태평양의 타히티로 떠나기로 한 것입니다. 때는 1891년. 약간 과장하면 목숨을 걸고 가야 하는 곳이 타히티였습니다. 배로 두 달 이상 걸리는데, 그동안 무슨 일이 생길지 누가 알 수 있을까요? 그런 폴 고갱이 마지막 여행을 앞두고 그린 작품이 〈황색 그리스도가 있는 자화상〉입니다.

여행을 앞두고 그린 〈황색 그리스도가 있는 자화상〉

거울을 보는 그의 눈은 화가 났습니다. 눈에 보이는 대로만 그리는 인상주의 작품들은 그토록 인정하면서 그것을 뛰어넘어 정신세계까지 그리는 자신의 작품을 인정해주지 않는 세상이 야속했습니다. 자기 자신에게 화가 난 것 같기도 합니다. 안정된 생활, 예쁜 자식과 아내를 다 떠나보내고 혼자 성공하겠다며 인정받지도 못하는 작품을 그리고 있는 자신이 미울 수도 있었겠죠?

한편으로는 그의 눈에서 결연한 의지도 보입니다. 이제 더 이

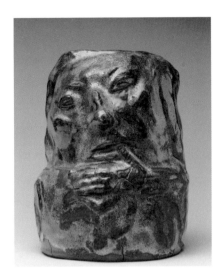

폴 고갱, 〈기괴한 두상 형태의
폴 고갱 초상〉, 1889

상 물러설 곳이 없습니다. 남은 선택은 하나뿐, 즉 완벽하게 인
정받는 것입니다. 폴 고갱은 그림 속 자신을 보이는 대로 그렸
습니다. 키가 크고 덩치가 큰 그는 남색 옷을 입었습니다. 각이
진 얼굴에는 강인한 의지가 엿보이고, 매부리코에서는 고집이,
수염에서는 남성성이 드러나는 듯합니다.

　겉모습을 보이는 대로 그린 그는 작품 속에 또 다른 자아를
둘 더 그렸습니다. 첫 번째는 왼편 배경에 있는 '황색 그리스도'
입니다. 황색 그리스도는 그가 얼마 전 완성한 작품인데, 이 작
품을 배경으로 쓰면서 그리스도의 얼굴을 자기 얼굴로 바꾸어

버렸습니다. 그리스도의 코는 길어졌고, 수염은 폴 고갱의 그것입니다. 스스로를 그리스도에 비유한 것입니다. 지금은 인정받지 못해 고통스럽지만 시간이 지나면 자신의 고귀함이 영원히 빛을 발할 것이라고 스스로 위로합니다.

폴 고갱의 오른편 뒤에는 이상한 갈색 덩어리가 있습니다. 얼마 전 만든 항아리 작품인데, 폴 고갱의 또 다른 자아입니다. 얼굴은 일그러져 있고, 눈은 괴기스러운 항아리 속 폴 고갱은 왼손으로 턱을 잡고 엄지손가락을 빨고 있습니다. 자신의 감정 상태를 그린 반추상 작품입니다.

이렇게 이 작품에는 세 명의 폴 고갱이 있습니다.

타히티에서 만난 기쁨

69일간의 항해 끝에 1891년 6월 9일, 폴 고갱은 타히티섬에 도착했습니다. 원주민들은 그의 긴 머리와 특이한 걸음걸이를 보고 '타아타 바히네'(Taata vahine)라는 별명을 지어주었습니다. 남자 여자라는 뜻입니다.

타히티에서 그린 작품 중 〈아레아레아〉가 오르세 미술관에 있습니다. '아레아레아'는 기쁨이라는 뜻을 지닌 타히티 말입니다. 화면 속에는 두 명의 여자가 있습니다. 한 명은 폴 고갱을 빙

폴 고갱, 〈아레아레아〉, 1892

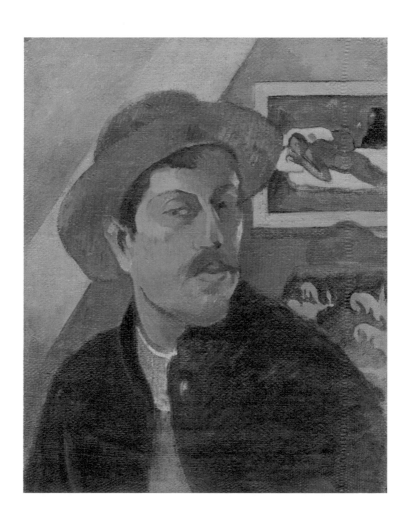

폴 고갱, 〈자화상〉, 1893-1894

굿이 바라보고 한 명은 피리를 연주하고 있습니다. 경계심 없이 가슴을 드러낸 그녀들 앞에 개 한 마리가 서성입니다. 주변을 이리저리 살피며 눈치를 보는 인물은 아무도 없습니다. 그런데 타히티섬의 색깔은 정말 저럴까요? 정말 빨강 노랑 파랑 하양 모두 원색으로 이루어졌을까요? 기쁨에 찬 폴 고갱의 눈에만 보이는 색일 겁니다.

폴 고갱은 죽을 때까지 남태평양의 섬에서 그림을 그렸습니다. 안타깝게도 살아서 그 위대함을 인정받지는 못했지만 오늘날 폴 고갱의 위대함은 누구나 알고 있죠.

〈황색 그리스도가 있는 자화상〉은 그의 많은 작품 중에서도 걸작으로 손꼽힙니다. 이 작품은 현대 미술을 연 야수주의에 큰 영향을 주었습니다.

미술 역사상
가장 독창적인 화가

폴 세잔

Paul Cézanne | 1839-1906

도슨트 듣기

상식을 뛰어넘는 독창성

역사상 가장 독창적인 화가라 할 수 있는 폴 세잔의 주요 작품들이 오르세 미술관에 있습니다. '미술가들은 원래 다 독창적이지 않나?'라고 할 수도 있지만 세잔은 상식을 뛰어넘는 화가라고 할 수 있습니다. 애초부터 당대 화가들은 물론 지금도 그의 작품을 이해하기가 쉽지 않습니다. 세잔과 같은 시기에 활동했던 화가들은 혁신적이라고 평가받는 인상주의 화가들인데, 이들도 세잔을 온전히 이해하지 못했습니다. 그래서 폴 세잔은 항상 외톨이였습니다.

아무리 독창적이라 해도 누구 하나 제대로 작품을 해석할 수 없다면 과연 가치가 있다고 할 수 있을까요? 그런데 여기서 반전이 있습니다. 이토록 난해한 세잔의 작품들이 현대 미술에 엄청난 영향을 주었다는 것이죠. 거의 전체라고 해도 과언이 아닙니다.

먼저 피카소의 입체주의에 지대한 영향을 끼쳤고, 마티스의 야수주의가 탄생하는 배경이 되었습니다. 그뿐만 아니라 현대 미술의 전부라고 할 수 있는 추상 미술에도 막대한 영향을 끼쳤습니다. 덕분에 폴 세잔은 '현대 미술의 아버지'라는 별명을 갖게 되었습니다. 누구의 스타일도 따르지 않아 후대 미술가들에게 귀감이 된 것이죠.

그런 그의 작품이 오르세 미술관에 있는데 보지 않을 수 없죠? 사실 한편으로 걱정이 되기도 합니다. 아무도 이해하지 못했던 작품을 과연 내가 이해할 수 있을까 싶죠. 하지만 걱정할 필요는 없습니다. 그의 작품을 완벽하게 이해하는 사람은 아무도 없으니까요.

〈카드놀이하는 사람들〉 연작

지금부터 편한 마음으로 감상해 봅시다.

폴 세잔이 50대 중반에 그리기 시작한 〈카드놀이하는 사람들〉 시리즈입니다. 시리즈로 그림을 그리는 것이 흔한 일은 아닙니다. 폴 세잔의 경우 몇몇 시리즈 작품을 남겼는데, 그중 이번에 소개하는 〈카드놀이하는 사람들〉 시리즈는 총 다섯 점으로 이루어져 있습니다.

시리즈라고 하니 혹시 다섯 점의 작품이 모여 하나의 큰 그림이 되는 거라고 생각하는 분들이 있을 것 같아 미리 말씀드리지만 폴 세잔의 시리즈는 그런 성격의 연작이 아닙니다.

시리즈가 구성되는 과정을 설명하자면, 먼저 어떤 대상을 그려야겠다는 계획을 세웁니다. 아주 신중히 말이죠. 언뜻 보면 대충 그린 거 같지만 그는 거의 과학자 수준의 정밀한 계획을

세우고 작업하는 스타일입니다.

철저한 계획을 가지고 한 장의 그림을 그립니다. 때로는 며칠 때로는 몇 달씩 걸리기도 합니다. 그런데 결국 완성해 보면 자기가 그린 그림에 문제가 많다는 것을 깨닫게 됩니다. 그러면 그 문제를 개선하면서 다시 똑같은 장면을 그리죠. 시리즈 2가 탄생하는 것입니다. 두 번째 그림도 만족스럽지 않다면 세 번째를 그립니다. 이렇게 계속 완성도를 높이면서 시리즈를 만들어 간 것입니다. 대략 이해가 되시죠?

그의 작품 〈카드놀이하는 사람들〉 시리즈 중 4점은 각각 필라델피아의 반즈 재단, 뉴욕 메트로폴리탄 미술관, 런던 코톨드 미술관, 파리 오르세 미술관에 있습니다. 나머지 한 점은 개인이 소장하고 있습니다. 마지막 거래는 2011년에 있었는데 작품을 소장하고 있던 그리스의 선박재벌 게오르규 엠비리코스(George Embiricos)가 카타르의 석유재벌에게 판매한 것으로 알려져 있습니다. 거래 금액은 우리나라 돈으로 2,800억 원쯤 됩니다.

그중 반즈 재단, 메트로폴리탄 미술관, 오르세 미술관 버전을 감상해 보죠. 해석이 어려운 만큼 눈을 크게 뜨고 보아야 합니다. 먼저 작품이 어느 정도 눈에 들어와야 하니 큰 형태부터 구분해 보면서 시작하겠습니다.

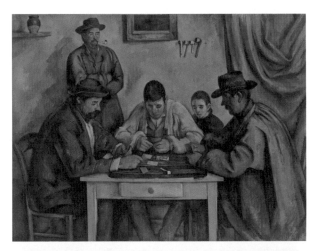

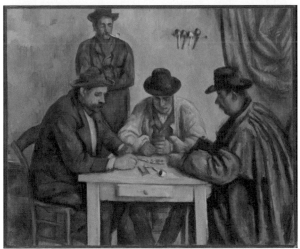

위 | 폴 세잔, 〈카드놀이하는 사람들〉, 반즈 재단, 1890-1892
아래 | 폴 세잔, 〈카드놀이하는 사람들〉, 메트로폴리탄 미술관, 1890-1892

반즈 재단의 것부터 볼까요? 먼저 등장인물이 다섯 명입니다. 셋은 카드놀이를 하고 있고 둘은 구경꾼입니다. 왼쪽 구경꾼은 파이프를 문 채 팔짱을 끼고 서있습니다. 오른쪽 구경꾼은 작은 아이인데, 카드놀이하는 사람들 뒤에서 카드놀이하는 사람이 받아든 패를 훔쳐보고 있습니다.

배경을 보면, 오른편에 황토색 커튼이 드리워져 있습니다. 커튼에는 주름이 많이 져 있습니다. 왼편 배경에는 선반이 있고, 그 위에는 황갈색과 초록색으로 칠해져 있는 작은 항아리가 있습니다. 배경 가운데에는 액자가 있는데 반쯤 잘려져 있어 어떤 그림인지는 알 수 없습니다. 액자 오른편 옆으로는 파이프 걸이가 있고 파이프 네 개가 걸려 있습니다.

전체적으로 작품은 세밀하게 그려져 있어 알아보기 힘든 부분은 없습니다. 특이한 점이 있다면 사람들의 표정이 명확하지 않다는 것입니다. '카드놀이하는 사람들'이라는 주제는 여러 화가들에 의해 그려졌고, 보통은 카드놀이를 하는 인물들의 긴장감을 표현하기 위해 표정에 신경을 썼는데, 폴 세잔의 작품은 표정들이 인상적이지는 않습니다.

다음은 메트로폴리탄 미술관 버전입니다. 먼저 등장인물이 한 명 줄었군요. 구경하던 아이가 없어졌습니다. 카드놀이하는 사람은 똑같이 세 명입니다. 뒤에 서서 구경하는 남자의 포즈

와 의상은 크게 달라지지 않았습니다. 팔짱 끼고 파이프를 물고 카드놀이하는 사람들을 바라봅니다. 특이한 점이 있다면 반즈 재단의 것보다 좀 더 거칠게 그려졌습니다.

배경을 볼까요? 역시 오른쪽에는 황토색 커튼이 드리워져 있습니다. 주름이 많은 것은 똑같습니다. 그런데 왼쪽 배경이 달라졌습니다. 선반과 그 위에 있던 작은 항아리가 없어졌습니다. 가운데 배경을 보죠. 액자가 없어졌습니다. 파이프 걸이와 파이프는 그대로 있군요.

전체를 보면 역시 표정이 긴장감 있게 그려지지 않았습니다. 붓터치는 좀 더 거칠어 보이고요. 화면 전체가 약간 확대되었습니다. 결과적으로 반즈 재단 버전에서 몇 가지를 제거하고 거칠고 단순하게 만들면 메트로폴리탄 버전이 됩니다. 반대로 메트로폴리탄 버전에서 몇 가지를 보충하고 세밀하게 마무리하면 반즈 재단 버전이 되겠죠.

어떤 작품이 먼저 그려진 것일까요? 먼저 그린 것이 부족한 것이고 보완된 버전이 두 번째 작품입니다. 여러분은 어떤 것이 더 완성도가 높아 보이나요?

미술 전문가들은 반즈 재단의 것이 먼저 그려진 것이라고 확신합니다. 우리는 보통 무엇을 실행할 때 한번 해보고 그것을 보충하면서 점점 요소가 많아지고 복잡해지고 세밀해집니

다. 그런데 폴 세잔은 무엇을 빼고 줄이고 세밀한 것을 거칠게 만들었습니다. 그리고 화면을 확대해 더욱 단순화시켰습니다. 왜 그랬을까요? 그는 왜 이것이 완성도를 높인다고 생각했을까요? 어떻게 보면 더 엉성해 보이는데 말이죠.

마지막으로 오르세 미술관의 작품을 보시죠. 폴 세잔의 〈카드놀이하는 사람들〉 중에서 완성도가 가장 높은 수작이라고 평가 받는 작품입니다.

인물은 딱 두 명입니다. 구경꾼이 사라지고 카드놀이하는 인물도 줄었습니다. 배경을 볼까요? 처음 버전의 오른쪽에 있던 주름진 황색 커튼이 사라졌습니다. 벽에 걸린 파이프 걸이도 없어졌습니다. 대신 거친 터치로, 여러 가지 색으로 칠해져 있습니다. 그래서 문인지 창문인지 벽인지 벽지인지 알 수가 없습니다. 알 수 없다는 것은 추상화되었다는 뜻입니다. 그는 모든 것을 추상화시키고 있습니다. 색상도 형태도 모호하고 시간도 공간도 불분명합니다.

시각을 넘어, 시각 너머로

처음에 말씀드렸듯이 폴 세잔을 완벽하게 이해하기는 어렵

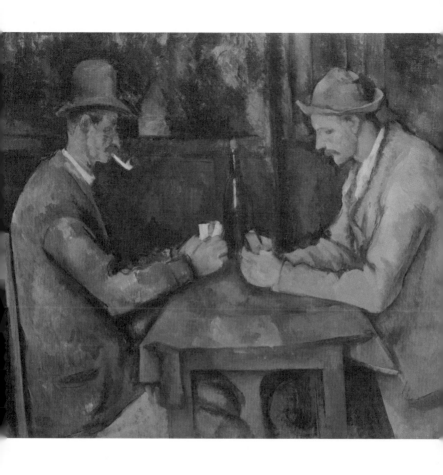

폴 세잔, 〈카드놀이하는 사람들〉, 1890-1895

습니다. 그의 눈에만 보이고 차이 나는 영역이 우리에게는 보이지 않고 구분되지 않으니까요. 추측만 할 뿐이죠.

하지만 이해를 하든 못하든 폴 세잔이 남긴 작품을 보면서 후배 화가들은 여러 아이디어를 낼 수 있었습니다. 카드놀이하는 사람들의 양복과 얼굴 컬러를 보면서 야수주의 화가들은 색채에서 자유로워질 수 있다는 아이디어를 떠올렸습니다. 다양한 시점에서 그려진 사과 정물들을 보면서 입체주의 화가들은 새로운 착상을 떠올렸습니다. 그의 거친 붓터치로 인해 모호해진 사물들을 보면서 후배 화가들은 추상의 개념을 떠올렸습니다.

폴 세잔 이전의 미술은 대체로 시각에만 의존했습니다. 폴 세잔은 그것을 넘어설 수 있는 다리를 만들어준 것입니다. 좋은 아이디어란 독창적인 것을 보면서 떠오르는 경우가 많습니다. 좋은 아이디어가 필요할 때마다 미술관에 가보는 것도 생활의 지혜가 아닐까요?

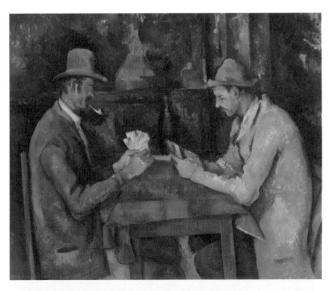

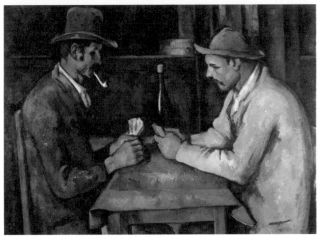

위 | 폴 세잔, 〈카드놀이하는 사람들〉, 코톨드 미술관, 1892-1896
아래 | 폴 세잔, 〈카드놀이하는 사람들〉, 개인 소장, 1893-1896

상처받은 사람을
위로하는 그림

빈센트 반 고흐

Vincent Willem van Gogh | 1853-1890

도슨트 듣기

영혼을 울리는 화가

빈센트 반 고흐는 굉장히 독특한 화가입니다. 영화나 연극, 뮤지컬로 그의 인생이 수차례 재창조됐고, 추모하는 노래도 많고, 그림을 그린 장소가 명소가 될 만큼 대중적으로 인기 있는 화가입니다. 하지만 그 때문에 소개하는 것은 아닙니다.

제가 그를 독특하다고 한 것은 그의 '생각' 때문입니다. 아마 그 생각이 빈센트 반 고흐를 세계에서 가장 유명한 화가, 그 누구보다도 영혼을 울리는 작품을 그린 화가로 만든 것이 아닐까 싶습니다.

빈센트 반 고흐는 일종의 자원봉사자였습니다. 어색하죠? 예술가와 자원봉사자, 왠지 어울리지 않는 단어입니다. 물론 예술가가 가끔 자원봉사를 할 수는 있겠죠. 하지만 자원봉사를 위해 예술을 한다고 하면 그건 좀 이상합니다. 자원봉사는 뜻만 고귀하다면 누구든 할 수 있지만 미술은 원한다고 다 할 수는 없습니다. 취미가 아닌 이상 재능이 있어야 합니다.

유명한 화가들은 어릴 적부터 특별한 재능을 보이는 경우가 대부분입니다. 그걸 주변에서 발견하고 밀어주거나 스스로 자신감을 갖고 공부를 꾸준히 해서 화가가 되는 것이죠. 그렇다면 생각부터 독특했던 반 고흐는 어릴 적부터 미술적 재능이 있었을까요?

사실 전혀 없었습니다. 누구도 뛰어나다고 한 적이 없습니다. 오히려 손가락질 받기 일쑤였죠. 그렇다면 어떻게 빈센트 반 고흐는 자원봉사자로서 미술을 하게 되었던 것일까요?

처음부터 미술가가 될 생각은 없었습니다. 어릴 적 꿈은 목회자가 되는 것이었습니다. 그런데 문제가 많았습니다. 타인과 소통하고 어울리는 능력이 태생적으로 부족했던 것입니다. 그래서 마음은 늘 자원봉사를 하고 싶었지만, 막상 그들을 대하면 서로 오해하고 다투기 일쑤였습니다. 여러 시도를 해보았지만 결국 다 실패하고 말죠.

하지만 세상 사람들을 위해 봉사를 해야겠다는 생각만큼은 끝까지 변하지 않았습니다. 마지막으로 시도하게 된 것이 미술이었습니다.

파리를 떠나 아를로

빈센트 반 고흐는 제대로 미술을 배워본 적이 한 번도 없습니다. 그리고 재능도 없었습니다. 미술을 하는 것이 낫겠다고 스스로 판단한 것이죠. 또 다른 중요한 이유가 하나 더 있긴 합니다. 그가 믿고 의지했던 유일한 사람이었던 동생 테오가 미술품 중개업을 했기 때문입니다. 그러니 자신이 어느 정도만 그

릴 수 있다면 형을 끔찍이 생각하는 테오가 많이 팔아줄 거라고 기대했던 것이죠.

하지만 야심차게 시작한 파리 생활은 비참하게 끝나고 맙니다. 일단 그의 작품을 인정해주는 사람이 하나도 없었고, 주변 사람들과의 소통도 어려웠습니다. 믿었던 동생도 작품을 팔아줄 수 없었습니다. 유행과 너무 동떨어져 있었으니까요. 당연히 반 고흐는 실망했고, 과음으로 스스로의 건강까지 해치는 지경에 이르렀습니다.

형을 각별히 생각했던 테오는 그대로 보고 있을 수만은 없었습니다. 그래서 아이디어를 냈죠. '형을 파리에서 멀리 떨어진 따뜻한 남쪽 프랑스로 옮겨주자. 그래서 형에게 새로운 희망을 주자.' 물론 반 고흐와 같이 의논했지만 결단을 내린 것은 테오였습니다. 고정 생활비도 자신이 내야 했고, 형을 위해 화가 공동체까지 만들어줄 작정이었으니까요.

남프랑스의 작은 마을 아를(Arles)로 이사한 반 고흐는 다시 희망에 들떴습니다. 그 희망은 처음 말씀드렸듯이 화가로서 유명해지거나 성공하는 것이 아니었습니다. 자신의 미술로 세상 사람들에게 뭔가를 해줄 수 있다는 꿈이었습니다.

그때쯤 그린 그림이 〈아를의 반 고흐의 방〉입니다. 작품을 통해서 반 고흐는 감상자들에게 무엇을 주려고 했을까요? 아마 편안한 휴식을 생각하지 않았을까 싶습니다. 그가 제공하는

휴식은 무료입니다. 자원봉사자니까요.

반 고흐는 이런 말을 한 적이 있습니다.

예술은 살면서 상처받은 사람들을 위로하는 것입니다.
Art is to console those who are broken by life.

반 고흐의 바람대로 몸과 마음의 긴장을 풀고 편안한 자세로 작품을 감상해 보시죠. 해설은 그림을 그릴 당시 반 고흐가 동생에게 보낸 편지로 대신합니다.

사랑하는 동생 테오에게

지금 그리고 있는 작품의 방향을 네게 알려주고 싶어 작은 스케치를 보낸다. 눈은 피곤하지만 내 마음속에는 좋은 아이디어가 있단다. 이번 작품의 소재는 나의 방이다. 그런데 이번에는 형태보다 색상을 이용해 표현해 볼 작정이야. 나는 이번 그림을 통해 쉬는 공간의 편안한 느낌을 전하고 싶구나. 먼저 그림 바닥에는 붉은 타일이 깔려 있단다. 그리고 벽은 창백한 보라색이야. 침대와 의자는 신선한 버터색이고, 침대커버와 베개는 밝은 레몬 연두색이란다. 그리고 침대덮개는 짙은 빨강으로 그렸다.

벽에는 창문이 있는데 녹색이고, 방 왼편에 있는 화장대는 오렌지색, 그 위의 작은 물그릇은 파란색이다. 그리고 문은 라일락 색으로 그렸다. 이게 전부란다. 특히 가구를 견고하게 그린 것은 무엇에도 방해 받지 않는 휴식을 표현하고 싶어서고, 침실문이 닫혀 있는 것도 같은 이유란다.

마지막으로 벽에는 초상화와 옷가지, 거울과 수건이 걸려 있다. 이렇게 그림은 끝나는데 그림 속에는 흰색이 없다. 그러니 액자는 하얗게 칠하면 좋을 것 같구나. 나는 마무리할 때 입체감은 주지 않을 생각이야. 마치 일본 그림 우키요에처럼. 그 단순함이 좋을 것 같다.

작품을 끝내려면 내일 이른 아침부터 서둘러야 하니 이만 줄여야겠다.

테오야, 요즘 너는 힘들지 않니?

새로운 소식 있으면 항상 전해주길 바라.

답장 기다릴게.

_언제나 너의 친구인, 형 빈센트가

반 고흐는 '휴식'이라는 주제가 마음에 들었는지 뒤에 두 장을 더 그렸습니다. 그래서 총 세 점의 작품이 있는데, 한 점은 오르세 미술관에, 한 점은 암스테르담에 있는 반 고흐 미술관에, 한 점은 시카고 미술관에 있습니다. 비슷한 작품을 세 점이

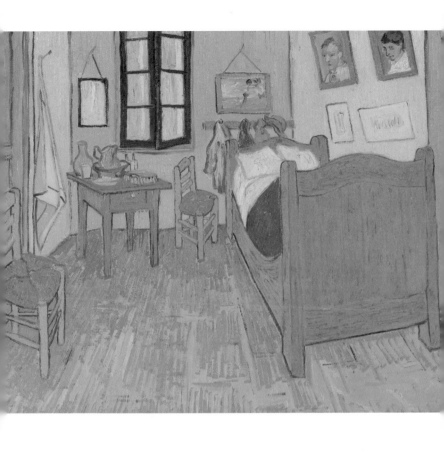

빈센트 반 고흐, 〈아를의 반 고흐의 방〉, 1889

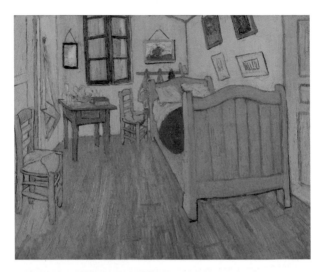

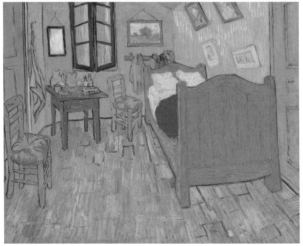

위 | 빈센트 반 고흐, 〈고흐의 방〉, 반 고흐 미술관, 1888
아래 | 빈센트 반 고흐, 〈고흐의 방〉, 시카고 미술관, 1889

나 남긴 것을 보면 더 많은 사람에게 휴식을 전해주고 싶었나 봅니다.

봉사하는 마음으로

반 고흐는 세계적으로 유명하고 인기 있는 화가입니다. 그의 작품이 우리에게 감동을 주는 이유는 여러 가지가 있겠지만, 저는 그의 그림에 다른 사람을 위로하고 다른 사람에게 도움을 주고 싶어하는 순수한 마음이 담겨 있기 때문이 아닐까 생각합니다.

알려진 대로 남프랑스 아를에서의 생활은 결국 산산조각이 납니다. 마지막 희망이 깨진 거죠. 화가 공동체를 위해 아를에 왔던 폴 고갱과의 불화와 반 고흐가 자기 귀를 자른 사건은 너무나 유명합니다. 절망의 고통을 이길 수 없어 정신적으로 문제가 생겼고, 스스로 생 레미에 있는 정신병원에 들어갔다가, 권총 자살로 삶을 마감합니다. 살아서 뜻을 이루지 못한 안타까운 죽음이었습니다.

하지만 반 고흐가 자원봉사자 같은 순수한 마음으로 그렸던 작품들은 이 순간에도 전 세계 사람들에게 감동을 주고 있습니다. 그의 봉사는 영원할 것입니다.

19세기의
레오나르도 다 빈치

조르주 쇠라

Georges Seurat | 1859-1891

도슨트 듣기

지금껏 경험해 보지 못한

 세상에서 가장 특이한 작품을 소개하려고 합니다. 이 작품은 어떻게 보면 하나의 기계라고 할 수 있습니다. 어디에 쓰이는 것인지 어떤 작동을 하는지는 모르겠지만, 화가는 정교한 기계 장치를 만들듯 작업했습니다. 이러한 작업이 갖는 의미는 무엇일까요? 어떤 메시지를 전하고 싶었던 것일까요?

 화가와 과학자는 다릅니다. 화가는 뚜렷한 목적과 논리로 상대방을 설득하거나 자신의 의도대로 움직이려고 하기보다는 주관적이고 감각적인 세계를 보여줍니다. 감상은 온전히 관람자의 몫으로 남겨두고요. 그런데 조르주 쇠라는 어딘가 과학자처럼 보입니다. 작품의 진행과정이 꼭 그렇습니다.

 조르주 쇠라가 그린 〈그랑드 자트섬의 일요일 오후〉를 볼까요? 한눈에 보기에도 이상한 점이 많습니다. 특정 부분만 그런 것이 아니라 곳곳에 이해할 수 없는 요소들이 눈에 들어옵니다. 그러다 보니 전체적으로 난해한 인상을 줍니다. 지금껏 경험해 보지 못한 분위기입니다.

 몇 가지만 우선 찾아볼까요?

 먼저 색깔이 이상합니다. 뭐라고 콕 집어 말할 순 없지만 낯설게 느껴집니다. 분명 우리가 아는 녹색이고 보라색이고 오렌

지색인데 눈에서 느껴지는 감각이 익숙하지가 않습니다. 대체 저 색상은 어떻게 만들어낸 것일까요?

인물들의 포즈도 자연스럽지 않습니다. 그랑드 자트섬에서 일요일 오후를 즐기는 파리 시민들을 그린 장면인데, 포즈를 보면 마치 종이인형을 오려놓은 것 같습니다. 여가를 즐기는 사람들의 느슨함이 느껴져야 하는데, 이곳은 시간을 얼려놓은 듯 차원이 다른 공간 같습니다. 그러다 보니 포즈라고 보기에는 어색할 만큼 경직되어 있습니다.

조금 더 들어가 보죠. 화면 오른쪽 맨 앞에서 머리에 꽃 장식 모자를 쓰고 양산을 쓴 여인의 아래를 보세요. 이 여인은 옆의 남성과 함께 강아지와 원숭이를 데리고 산책 나온 것으로 보입니다. 그런데 강아지는 정상적으로 그려진 것에 비해 왜 원숭이는 반투명으로 그렸을까요?

화면 왼편에는 베이지색 꽃 장식 모자를 쓰고 오렌지색 드레스를 입은 여인이 서서 오른손으로 낚싯대를 드리우고 있습니다. 어떻게 저런 동작으로 낚시를 할 수가 있죠? 화가 조르주 쇠라는 낚시하는 여인을 보여주면서 관람자의 어떤 반응을 예상했을까요?

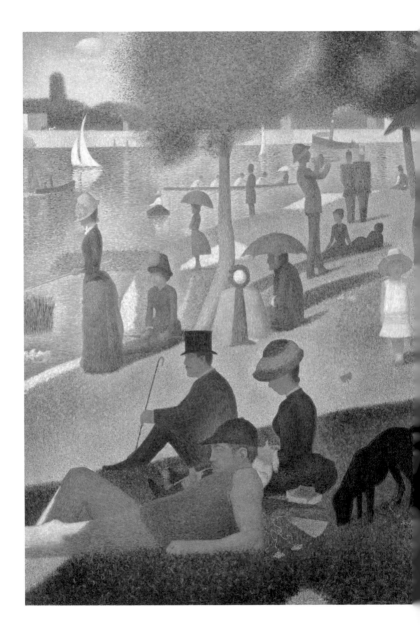

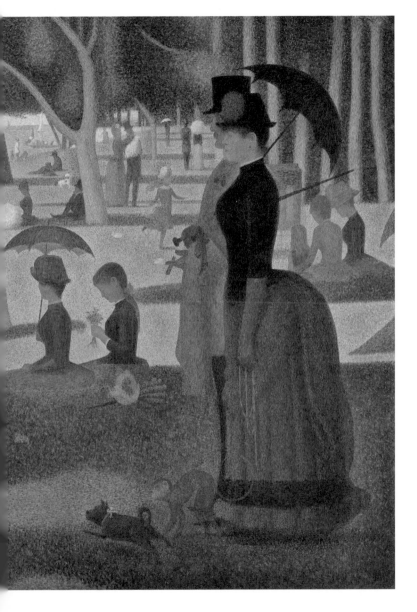

조르주 쇠라, 〈그랑드 자트섬의 일요일 오후〉, 1884-1886

점을 찍어 그려낸 세계

하나하나 찾다 보면 이상한 부분이 너무 많으니 우선 세 가지 의문에 대한 답부터 찾아보도록 하겠습니다.

작품의 색이 독특하게 느껴지는 문제는 가까이에서 보면 답을 찾을 수 있습니다. 그리고 경악하게 됩니다. 왜냐고요? 화가는 색을 칠한 것이 아니라 점을 찍은 것입니다. 일반적으로 화가는 붓에 물감을 묻힌 다음 캔버스 위에서 아래로 스쳐 지나가며 색을 칠하게 마련인데, 이 화가는 붓에 물감을 묻힌 다음 화면에 콕콕 점을 찍었습니다. 멀리서 볼 때는 알 수 없는 방식이지요. 상상도 못한 방식입니다.

더군다나 이 그림은 크기가 무척 큽니다. 가로가 3m 세로가 2m가 넘습니다. 이렇게 넓은 화면을 점으로 찍다니요. 이렇게 해야 할 이유가 있었을까요? 어쨌든 조르주 쇠라는 자신이 설계한 대로 거대한 캔버스를 점으로 정밀하게 채워 나갔습니다. 작품을 완성하는 데 꼬박 2년이 걸렸습니다.

대체 왜 점을 찍어 그림을 그렸을까요? 남아 있는 기록이나 정황을 보면 그는 색채 공부를 하며 점으로 찍었을 때 실제와 더 가까운 색상을 만들 수 있다고 생각했던 것 같습니다. 보통 화가들은 물감을 섞어서 쓰는데 그러다 보면 색이 탁해지는 단점이 있습니다. 그래서 조르주 쇠라는 색을 섞지 않고 원색을

화면에 점으로 찍어서 보는 사람들이 온전한 색을 보고 느낄 수 있도록 했던 것이 아닌가 싶습니다. 하지만 결과적으로 화가의 의도대로 되지는 않았습니다. 작품의 색이 자연스럽기는커녕 어색하고 이상하게 느껴지기 때문이죠.

물론 조르주 쇠라의 진짜 의도는 알 수 없습니다. 점을 통해서 묘한 색깔을 만들어냄으로써 자신의 작품이 우리의 기억 속에 영원히 각인되기를 바랐을 수도 있습니다. 그래서 그런지 작품을 본 사람은 대부분 말합니다. 잊을 수 없을 것 같다고요.

두 번째 의문은 이거였죠? 화면 오른편에 우산 쓴 여인이 데리고 나온 동물 중에 왜 강아지는 제대로 그려져 있고 원숭이는 반투명으로 그려져 있는 걸까? 재밌는 사실은 이 작품을 본 사람들에게 어느 부분이 가장 인상적이었는지 물어보면 원숭이를 꼽는 사람이 대부분이라는 점입니다.

화가도 사람들의 이런 반응을 예상했을 겁니다. 엑스레이 촬영 결과, 사람이나 동물, 나무 등은 모두 밑그림이 있는데 원숭이만 밑그림이 없다는 것이 밝혀졌거든요. 다시 말해 원숭이는 그릴 생각이 없었다가 나중에 덧칠해 넣었다고 볼 수 있습니다. 그렇다면 반투명으로 그린 이유는 또 뭘까요? 자꾸 수수께끼를 던져 우리의 시선을 붙잡아두려는 의도였을까요?

화면 왼편에서 꽃 장식을 한 베이지색 모자를 쓴 오렌지색 드레스 여인이 오른손으로 낚싯대를 드리우고 있는 부분은 어

떤가요? 당시 그랑드 자트섬에 대해 알고 있는 사람들은 이렇게 추측했습니다. '여자는 매춘부이고 낚싯대를 드리운 것은 남자를 낚으려는 행동에 대한 풍자'라고요. 비슷하지만 다른 추측을 하는 사람도 있습니다. '여자가 매춘부인 것은 맞는데 실제 낚시를 하고 있었던 것이다. 물고기를 잡으려던 건 아니고 단속 경찰의 눈을 피하려는 의도다.' 그랑드 자트섬에는 경제적으로 어려움을 겪던 여인들이 어쩔 수 없이 성을 파는 경우가 많았습니다. 그래서 그러한 현실을 조르주 쇠라가 비판적으로 표현한 것이라고 추측하는 사람들이 많습니다. 실제로 그랬는지 확인되지는 않았지만 말이죠.

마음을 흔드는 수수께끼

이처럼 조르주 쇠라는 작품을 보는 사람으로 하여금 여러 가지 상상을 하게 만듭니다. 서로 수수께끼를 풀었다며 저마다 의견을 내게 하고, 결국에는 작품이 화제가 되게 만들죠. 이 작품 속에는 수수께끼가 수도 없이 나옵니다.

다 점으로 찍어 표현했는데, 유독 가운데서 엄마로 보이는 양산 쓴 여인 곁에 있는 아이의 흰 드레스만큼은 점이 아니라 붓터치로 그렸습니다. 이에 사람들은 다양한 추측을 내놓습니

다. 저 아이는 누구누구이고, 조르주 쇠라의 특별한 의도가 숨어 있다. 어떤 사람들은 작품에 50여 명의 사람들과 배 8정이 그려져 있다고 하면서 그에 따른 다양한 상상을 풀어내기도 합니다.

조르주 쇠라는 미스터리한 화가입니다. 자신을 철저히 감추는 신비스러운 청년이었고, 한편으로는 혼자 무언가 골똘히 연구했습니다. 그래서 사람들은 그를 '과학자 화가'라고 부르기도 하고, '19세기 레오나르도 다빈치'라고도 합니다. 쇠라가 25살에 조용히 준비하고 설계하며 2년 동안 완성한 작품이 〈그랑드 자트섬의 일요일 오후〉입니다. 미술 과학자답게 그는 중간 과정을 수없이 많은 습작으로 남겼습니다.

그 중요한 자료가 오르세 미술관에 있습니다. 완성작과 습작을 비교해 보는 것도 즐거운 감상법입니다. 다시 한 번 〈그랑드 자트섬의 일요일 오후〉를 보면서 조르주 쇠라가 대체 우리의 마음을 어떻게 흔들려고 했던 것인지 상상해 보면 재미있지 않을까요?

조르주 쇠라, 〈앉아있는 여인과 유모차〉, 1884-1886

조르주 쇠라, 〈그랑드 자트섬의 일요일 오후를 위한 습작〉, 1884

예술가들의
'부자 친구'

장 프레데리크 바지유

Jean Frédéric Bazille | 1841-1870

도슨트 듣기

여러분에게 예술가들의 '부자 친구'를 소개합니다. 부자답게 옷도 잘 차려 입었고, 머리와 턱수염도 깔끔하게 정리되어 있습니다. 인상은 어떤가요? 인상이 부드럽고 눈이 예쁘죠? 이 사람의 이름은 '장 프레데리크 바지유'입니다.

사실 부자 친구라는 표현 자체는 듣기에 따라 거북할 수 있습니다. 친구는 순수한 마음으로 사귀는 건데, 가난한지 부자인지가 중요할까요? 그럼에도 불구하고 저는 이 인물을 소개하면서 '부자'라는 수식어를 붙였습니다. 장 프레데리크 바지유가 가난했다면 20세기 미술이 다른 방향으로 흘러갈 수도 있었기 때문입니다.

부자라고 해서 다 베풀면서 살지는 않습니다. 어떤 부자들은 재물에 더 욕심을 내어 주머니를 닫기도 하죠. 그런데 프레데리크 바지유는 그렇지 않았습니다. 친구를 위해서라면 아낌없이 내놓는 스타일이었습니다.

마네, 모네, 르누아르, 시슬레의 친구

그렇다면 프레데리크 바지유 같은 좋은 친구를 곁에 두었던 사람들은 누구였을까요? 인상주의를 연 화가 마네, 모네, 르누아르, 시슬레 등입니다. 장 프레데리크 바지유가 부자가 아니었

장 프레데리크 바지유, 〈자화상〉, 1865-1866

다면 20세기 미술이 다르게 흘러갈 수도 있다고 한 이유를 아시겠죠?

인상주의를 연 화가들 중에 모네, 르누아르 등은 특히나 형편이 좋지 않았습니다. 때로는 물감 살 돈이 없어 그림을 그리지 못했고, 잘 곳이나 그릴 장소가 마땅치 않은 경우도 있었습니다. 심지어 끼니 때우기가 힘들 때도 있었습니다. 그럴 때마다 바지유는 그런 친구들을 위로해주고 경제적으로 도움을 주고 거처를 마련해주기도 했습니다. 그뿐만 아닙니다. 그림도 그려주었지요.

〈즉석 야전병원〉이라는 작품을 보겠습니다. 퐁텐블로(Fontainebleau) 숲에서 그림을 그리다 부상을 당한 모네가 침대에 누워있습니다. 왼쪽 다리를 다쳤군요. 정강이 부분이 벌겋게 부어올랐습니다. 개어놓은 담요 위에 다리를 올려 부기가 빠지도록 했습니다. 다리 위로 항아리 같은 것이 줄에 매달려 있죠? 프레데리크 바지유가 만들어준 의료 보조장치입니다. 바지유는 화가가 되기 전 의사를 꿈꿨었죠. 그때의 기억을 되살려 만든 장치인데, 매달린 항아리에서 물이 조금씩 떨어져 아픈 다리의 열을 식혀주고 있습니다. 젊은 친구들의 우정을 떠올리니 마음이 흐뭇해집니다.

작품 분위기는 어떤가요? 바지유는 허름한 호텔 방을 사실적으로 그렸습니다. 창가에서 흘러 들어온 빛이 부드러운 입체

장 프레데리크 바지유, 〈즉석 야전병원〉, 1865

장 프레데리크 바지유,
〈르누아르의 초상〉, 1867

감을 줍니다. 침대 주변 하얀 커튼의 질감, 침대의 나뭇결무늬, 꽃무늬 벽지, 바닥의 타일이 그렇습니다. 입체적이고 사실적입니다. 바지유의 담백한 성격이 보이는 것 같지 않나요?

다음 작품은 바지유가 그린 〈르누아르의 초상〉입니다. 르누아르는 두 다리를 구부리고 양팔을 무릎 위에 올렸습니다. 의자에 앉아있지만 바닥에 앉은 것 같은 모양새입니다. 얼굴을 보니, 골똘히 생각에 빠져 있군요. 다음 작품은 어떤 게 좋을까? 이런 고민 중일까요?

그 순간을 놓치지 않고 친구인 바지유가 작품으로 남겼습니다. 관심이 없다면 그리지도 않았겠죠?

바지유의 아틀리에

이번에는 당시 그들의 관계나 생활을 좀 더 알 수 있는 작품을 보겠습니다. 바지유가 그린 〈바지유의 아틀리에 파리 콩다민 거리 9번지〉입니다.

우선 아틀리에가 시원스레 눈에 들어옵니다. 층고도 높고 크기도 넓습니다. 특히 한쪽 벽면에 커다란 창문이 있어 활짝 열어놓는다면 빛이 쏟아져 들어올 것 같습니다. 너무 좋은 환경이군요.

아틀리에에 친구들이 많이 찾아왔습니다. 먼저 가운데 그림을 놓고 대화를 나누는 세 사람을 보시죠. 오른편에 큰 키의 그림을 그리고 있는 사람이 바로 바지유입니다. 그 맞은편에서 지팡이를 들고 바지유와 대화를 나누는 모자 쓴 신사가 마네입니다. 인상주의 화가들 사이에서는 큰형 격이죠. 그 뒤에 줄무늬 바지를 입은 사람이 누구인지는 의견이 분분합니다. 모네라는 말도 있고 르누아르라는 말도 있고, 자샤리 아스트뤽(Zacharie Astruc)이라는 말도 있습니다. 여하튼 셋은 작품에

대해 의견을 나누고 있군요.

이번에는 오른편 끝으로 가보죠. 한 신사가 피아노 연주 중입니다. 바지유의 친구 에드몽 메트르(Edmond Maître)입니다. 왼편에는 2층으로 올라가는 계단이 있고 계단 중간에서 한 사람이 아래를 내려다보고 있습니다. 그를 마주보는 사람은 의자에 걸터앉았습니다. 계단 위에 있는 사람은 르누아르, 계단 아래 있는 사람은 시슬레(Alfred Sisley)라고 추측하는 경우도 있고, 시슬레가 아니라 에밀 졸라(Emile Zola)라고 보는 사람도 있습니다.

이렇게 수많은 인상주의 화가들과 그들과 어울리던 비평가, 음악가 들이 늘 찾아오던 곳이 바지유의 아틀리에입니다. 르누아르는 이곳에서 그림을 그릴 수 있도록 허락받기도 했습니다. 그래서인지 살롱에 참가하기 위해 르누아르가 그린 작품이 걸려 있습니다. 오른쪽 하늘색 벽지 위에 걸린 작품이 그것입니다. 르누아르의 〈두 사람이 있는 풍경〉(landscape with two people)에는 두 여인이 등장하는데, 한 여인은 하얀 드레스를 입었고 다른 여인은 벌거벗었습니다. 아래에 보이는 작은 정물화는 클로드 모네의 작품입니다.

바지유는 친구들이 돈이 없다고 하면 그들의 작품을 구입하기도 했습니다. 자신의 아틀리에를 개방해서 친구들과 작품에 대해서 대화를 나눌 수 있는 공간으로 활용하기도 했고, 음악

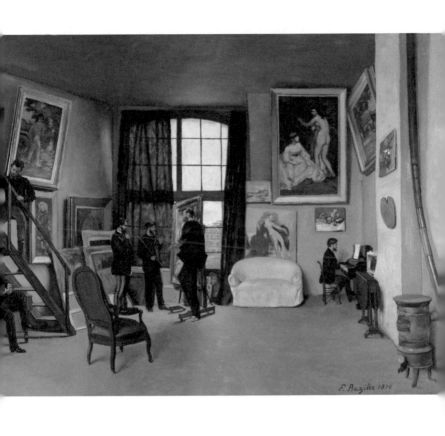

장 프레데리크 바지유, 〈바지유의 아틀리에 파리 콩다민 거리 9번지〉, 1870

〈바지유의 아틀리에 파리 콩다민 거리 9번지〉 속 〈두 사람이 있는 풍경〉, 1870

을 연주하며 즐기기도 했습니다. 작업실이 없는 친구들에게는 선뜻 빌려주기도 했습니다.

하지만 아이러니하게도 바지유는 인상주의 전시회에 단 한 번도 작품을 출품하지 못했습니다. 왜냐하면 인상주의 전시회가 열리기 전에 세상을 떠났기 때문입니다. 이 작품이 완성되고 몇 달 후 바지유는 자원해서 프랑스-프로이센 전쟁에 참가합니다. 그리고 첫 전투에서 숨을 거둡니다. 친구를 좋아했고 도와주기를 망설이지 않았던 그는 애국자이기도 했습니다.

그렇게 바지유는 29살이라는 젊은 나이에 세상을 떠나 작품을 많이 남기지 못했습니다. 인상주의 화가로 인정받으면서 제대로 활동하지도 못했습니다. 하지만 그의 노고를 아는 사람이라면 인상주의 화가를 이야기할 때 그를 빠뜨리지 않습니다. 그의 후원을 기억하고 있기 때문이죠.

인상주의 작품을 많이 남기지 못한 인상주의 화가, 인상주의 화가들의 부자 친구 장 프레데리크 바지유에 대한 이야기였습니다.

이토록 낯선 세계

앙리 루소

Henri Rousseau | 1844-1910

도슨트 듣기

인형을 들고 있는 이상한 아이

여기 '눈치' 없는 남자가 있습니다. 흔히 주변 상황에 맞게 행동하는 능력 또는 사람들의 마음을 잘 헤아려 알아서 행동하는 능력을 눈치라고 합니다. 그런데 오늘 소개할 남자는 주변 상황에 관심이 없습니다.

남자는 원래 세관원이었습니다. 사실 공무원이라면 눈치가 그다지 없어도 괜찮을지 모릅니다. 매뉴얼대로 하면 될 테니까요. 그런데 이 남자는 어떤 '생각'을 가지고 있었습니다. 바로 자신의 그림이 세상에서 가장 훌륭하다는 생각이었죠. 결국 세관원을 그만두고 전업화가가 되기로 작정합니다. 괜찮을까요? 이렇게 눈치 없는 사람이 주문자가 원하는 그림을 제대로 그려줄 수 있을까요?

그림을 한번 보시죠. 〈인형을 들고 있는 아이〉라는 작품입니다. 한눈에 보아도 뭔가 이상합니다. 아이라면 일단 귀엽게 그려야 하지 않을까요? 바라보기만 해도 미소를 짓게 되어야 하는 것 아닌가요? 그런데 작품 속 아이는 그런 구석이 전혀 없습니다. 눈을 동그랗게 뜨고 관람자를 쳐다보는데 일단 당황스럽습니다. 자세히 살펴보면 아이도 아닙니다. 콧수염이 난 거 같기도 하고 턱수염이 있는 것 같기도 합니다. 게다가 어떻게 아

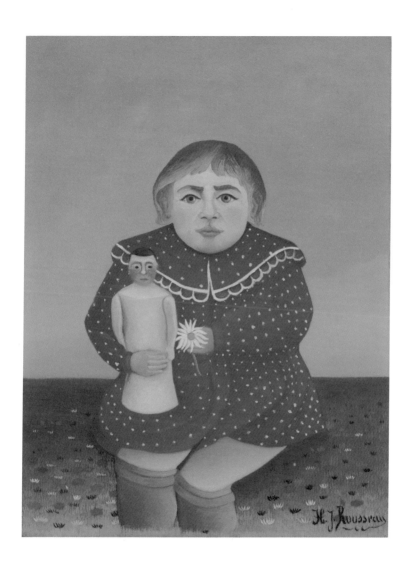

앙리 루소, 〈인형을 들고 있는 아이〉, 1892

이가 저토록 심각하고 무심한 표정을 하고 있을 수 있을까요? 뭔가 잘못된 것이 분명합니다.

마음을 가다듬고 찬찬히 살펴보면 화가가 예쁜 아이를 그리려 한 것은 확실해 보입니다. 일단 옷이 아이들 옷입니다. 흰색 물방울무늬가 있는 빨간색 원피스인데 레이스가 달렸습니다. 그런데 왜 이렇게 사랑스럽지가 않죠? 아이는 왼손에 꽃을, 오른손에 인형을 들었습니다. 그런데 왜 이렇게 앙증맞지가 않죠? 손에 비해 몸이 지나치게 커서 그럴까요?

얼굴을 보면 아이처럼 동그랗고 통통한 볼살도 있습니다. 목도 아주 짧고요. 그런데 아무리 봐도 부담스러운 눈빛입니다. 다리 역시 통통하지만 아이 다리라는 느낌이 들지 않습니다. 우람하다는 생각이 듭니다.

화가는 우리가 보는 것과 다른 관점에서 세상을 보고 있습니다. 그래서 자신은 비슷하다고 하지만 다른 사람들이 보기에는 이상한 것이죠.

화가의 이름은 앙리 루소입니다. 글을 시작하면서 이 남자가 참 눈치가 없다고 했지만, 오해가 아닌가 싶습니다. 눈치가 없는 것이 아니라 자기만 갖고 있는 눈으로 세상을 보는 것일지도 모르니까요.

행동이 이렇다보니 당연히 주변의 놀림감이 되기가 일쑤였습니다. 악평도 많이 받았죠. 재미있는 것은 어떤 말에도 하하

웃으며 넘어갔다고 합니다. 분명 그에게는 자신만의 동떨어진 세상이 있었습니다.

공포, 절망, 눈물, 파괴의 〈전쟁〉

다음 작품은 오르세 미술관에 있는 작품 〈전쟁〉입니다. 우선 눈에 들어오는 것은 흰옷을 입은 소녀입니다. 소녀는 검은 말을 타고 두 손에는 칼과 횃불을 들고 있습니다. 소녀 아래에는 벌거벗은 사람들이 누워있습니다. 아마 죽은 것 같습니다. 배경이 매우 어수선하긴 하지만, 전체적인 화면이 푸르고 붉은 것이 색깔은 예뻐 보입니다.

언뜻 보면 독특한 그림이구나 싶은데 보면 볼수록 이상한 구석이 한두 군데가 아닙니다. 먼저 소녀의 얼굴을 보세요. 긴 머리에 치마를 입고 있어 소녀라고 하긴 했지만, 얼굴을 보면 고개를 갸우뚱하게 됩니다. 머리카락도 특이하죠. 억센 털이 달린 목도리인지, 우리가 알지 못하는 징그러운 동물인지, 하여간 이상한 것을 머리에 얹고 있습니다. 얼굴을 확대해서 입모양을 보면 말문이 더 막힙니다. 수많은 치아가 식인 물고기처럼 촘촘하게 박혀 있습니다.

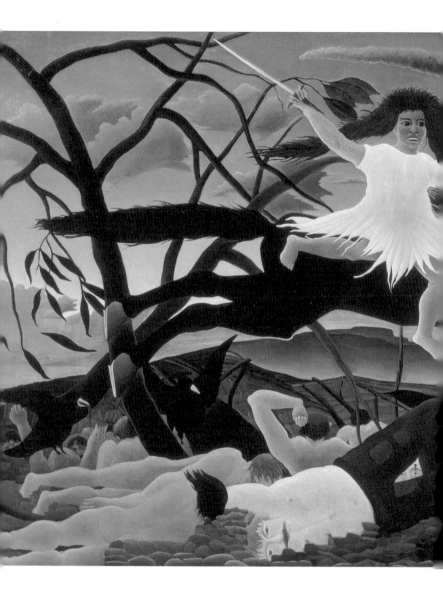

앙리 루소, 〈전쟁〉, 1894

칼을 든 오른손을 보시죠. 칼 모양도 이상하지만, 저렇게 잡을 수나 있는지, 손가락이 칼날에 다치지는 않을지 걱정입니다. 왼손 햇불을 보면 지나치게 가늘고 연기가 플라스틱 같은 고체로 보입니다. 자세히 보면 말을 탄 것도 아닙니다. 말에 붙어 있습니다.

그러고 보니 말도 이상합니다. 쭉 뻗은 네 다리야 그렇다 치고 꼬리가 수평입니다. 머리 쪽을 보면 말보다는 용에 가깝습니다. 머리는 너무 작고 갈기는 억세 보입니다. 쏙 내밀고 있는 혀는 어쩐지 귀엽게 느껴집니다.

이 작품은 1894년 50세의 앙리 루소가 앙데팡당전(Salon des Indépendants, '독립적' '자주적'이라는 뜻의 단어로, 속박이나 지배를 받지 않고 독립정신을 지향하는 '독립예술가협회'의 약자. '낙선전'의 후신으로, 기존 엄격한 아카데미즘에 반대하여 열리기 시작했다)에 내놓은 것입니다. 1년 전 전업작가가 된 앙리 루소가 욕심을 내어 완성한 것이죠. 제목은 〈전쟁〉이지만 앙리 루소는 친절하게 부제목을 붙여놓았습니다. "전쟁, 그것은 공포를 일으키고 절망과 눈물과 파괴를 남긴다"라고요. 그러니까 그림 속 여자아이는 전쟁의 화신입니다. 말을 타고 돌아다니며 여기저기 불화를 일으키고 전쟁을 일으키는 중입니다. 아이가 지나간 자리에는 고통받는 사람, 죽는 사람, 죽이는 사람, 그리고 죽은 사람을 쪼아 먹는 까마귀가 있습니다.

앙리 루소, 〈램프를 든 화가의 초상〉, 1902-1903

차가운 돌바닥은 여기저기 피로 물들었습니다. 생명력을 상징하던 나무들은 죽어서 검게 변했거나, 가지가 부러지고 앙상하게 말라 있어 곧 죽을 것처럼 보입니다. 저 멀리 보이는 하늘은 아직 파랗지만 몰려오는 진홍색 구름으로 곧 뒤덮일 것 같습니다.

당시 프랑스에는 전쟁이 많이 일어났습니다. 프로이센과의 전쟁도 있었고, 1871년 피의 일주일이라는 내전도 있었습니다. 앙리 루소는 그때의 고통을 사람들에게 일깨워주고 싶었던 것입니다. 하지만 늘 그래왔듯 그의 낯설고 생소한 그림은 또 악평과 조소의 대상이 되었습니다.

반면 극적인 반전도 있습니다. 이 그림을 통해 앙리 루소가 열렬한 지원군을 얻은 것입니다. 젊은 예술가들이었는데, 기존의 모든 가치와 질서를 부정하고 새로움을 추구하던 그들에게 앙리 루소의 터무니없는 그림은 한줄기 서광처럼 보였습니다. 대표적 인물은 시인이자 극작가인 알프레드 자리(Alfred Jarry)입니다.

50대의 앙리 루소와 친구가 된 20대 예술가들은 이렇게 말했습니다.

앙리 루소의 그림이 이상한 것은 우리가 모르는 그림이기 때문이다. 모르는 것에 대한 두려움으로 인해 우리는 앙리

루소를 인정하지 않는다. 하지만 규격화되지 않고, 계량화되지 않은 그의 예술이야말로 진정한 힘이다.

이만하면 눈치 없는 화가치고 꽤 성공적인 결말이 아닐까요? 물론 그는 살아생전에 큰 부귀를 누리지는 못했습니다. 하지만 그의 작품은 현대 미술이 발전하는 데 큰 공헌을 했고 지금까지 사람들에게 또 다른 미소와 동화 같은 꿈을 전해주고 있습니다.

인물의
내면 깊은 곳까지

앙리 드 툴루즈 로트레크

Henri de Toulouse-Lautrec | 1864-1901

도슨트 듣기

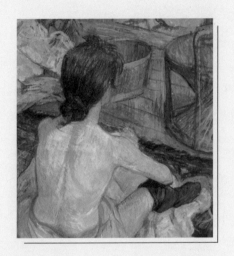

빨간 머리 여인의 뒷모습

이번에는 그림을 먼저 보겠습니다. 〈빨간 머리〉 혹은 〈화장〉(Rousse)으로 불리는 작품입니다. 빨간 머리를 뒤로 묶은 여인이 구부린 다리를 힘없이 벌린 채 바닥에 앉아있습니다. 상반신은 옷을 벗은 상태입니다.

허름해 보이는 마룻바닥 위에 검은 러그가 있고 그 위에는 하얀 시트가 깔려 있습니다. 여인은 시트에 앉아 우리에게 벗은 등을 보이고 있습니다. 그녀 앞에는 고리버들 의자가 두 개 있는데, 왼편 의자 위에는 옷가지가 흐트러져 있습니다. 여인이 벗어둔 모양입니다.

고리버들 의자 사이로는 작은 목욕통이 보입니다. 여인은 방금 목욕을 끝냈거나 목욕을 시작하려는 것 같습니다. 그런데 그림을 보다 보면 조금 혼란스럽습니다. 그림이 너무 평범하기 때문입니다.

화가는 감상자의 시선을 어디로 유도하는 걸까요? 다시 말해 어디를 봐달라는 걸까요? 목욕을 끝낸 여인일까요? 그렇다면 이상합니다. 뒷모습을 그릴 이유가 없으니까요. 앞모습을 그렸다면 표정이 드러났을 테고, 우리는 인물에 대해 더 깊이 관심을 가졌을 겁니다.

아름다운 여인의 등을 강조한 누드화일까요? 그러기엔 등이

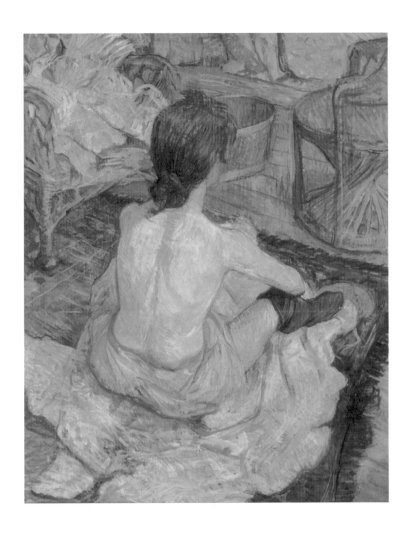

앙리 드 툴루즈 로트레크, 〈빨간 머리〉, 1889

썩 아름답지 않습니다. 이 작품보다 아름다운 등을 그린 누드 작품은 얼마든지 많습니다. 여인의 등은 매끈하지 않고, 다리는 가늘고 짧습니다. 오른쪽 다리에는 검은색 부츠인지 스타킹인지 알 수 없는 것을 신고 있습니다. 어느 쪽이든 여인의 아름다움을 표현하는 데는 도움이 되지 않습니다. 빨간 머리를 뒤로 묶은 채, 벗은 등을 보이는 여인의 몸은 그저 평범합니다.

결론은, 여자가 작품의 주인공이 아니라는 것이겠죠?

그렇다면 이번에는 주변에 초점을 맞춰보죠. 여인은 보조출연자이고 방 자체가 주인공일 수도 있으니까요. 낡은 나무 마룻바닥, 대충 깔려 있는 검은 싸구려 깔개, 고리버들 의자 두 개, 그 사이의 목욕통…. 아무리 보아도 우리의 흥미를 끌 만한 요소가 없습니다.

화가는 우리를 내면의 세계로 끌어들이려고 합니다. 마치 그림은 그저 포장지인 것처럼, 그림을 뚫고 우리가 그 안으로 들어오기를 바라고 있습니다. 그가 보여주려고 하는 것은 여인의 마음속 깊은 곳입니다. 그곳은 지금 어떤 상태일까요? 무슨 생각을 하고 있으며, 감정의 날씨는 어떨까요?

화가는 온통 그것에 빠져 있습니다. 그래서 작게 뚫린 열쇠 구멍으로 여인을 훔쳐보듯이 그림을 그렸습니다. 여인도 화가를 전혀 의식하지 않습니다.

작품의 감상 포인트가 이제 밝혀졌습니다. 우리도 멍하니 이 여인을 바라보기만 하면 됩니다. 깊은 내면을 만날 때까지 끈기 있게 기다리는 거죠. 그러다 보면 여자의 마음이 보이고, 한걸음 더 나아가 내 모습까지 비칠지 모릅니다.

이 작품을 그린 사람은 툴루즈 로트레크입니다. 그는 명문 귀족 출신의 난쟁이 화가로 유명하지만, 사창가에서 살면서 매춘부를 그린 화가로 더 유명합니다.

그는 이렇게 말했습니다.

"나는 사창가에 천막을 치고 야영을 하듯 머물고 있다네."

마음을 마주하고 누워

〈침대〉라는 작품을 보시죠. 침대가 있고, 두 사람이 누워있습니다. 인물부터 살펴보겠습니다. 인물이라고 해봐야 몸은 이불 속에 다 들어가 있고 얼굴만 나와 있으니 자세히 볼 것도 없지만요.

오른쪽 인물은 관람자 쪽으로 누워 얼굴 형태가 어느 정도는 보입니다. 반면 마주보고 있는 인물은 간신히 옆모습이 드러나 있는데 그마저 입은 이불에 가려서 보이지 않습니다. 다행히 눈과 코는 살짝 보이는군요.

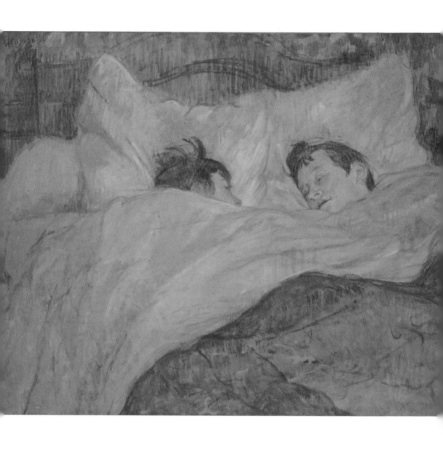

앙리 드 툴루즈 로트레크, 〈침대〉, 1892

배경은 앞서 본 작품보다도 더 단순합니다. 침대가 있고, 커다랗고 푹신해 보이는 베개가 두 개 있습니다. 그 위에 두 사람이 파묻히듯 누워있고요. 목까지 올려 덮은 흰 시트가 눈에 띕니다. 화가는 이불을 좀 강렬하게 붉은색과 녹색으로 칠해 놓았지만, 색깔이 주인공이 될 수는 없습니다. 클로즈업된 침대와 이불 역시 마찬가지죠.

〈빨간 머리〉를 통해 배운 방법을 이 작품에도 적용해 봅시다. 툴루즈 로트레크는 우리의 시선을 내면으로 끌어들이려고 합니다. 자세히 보면 두 사람은 잠든 모습이 아니라 깨어 있습니다. 눈을 가늘게 뜨고 있습니다. 그림 왼편에 누운 사람도 옆모습밖에 보이진 않지만 눈을 뜨고 있습니다. 분명하게 그려진 속눈썹에서 알 수 있습니다.

또한 이들은 남녀가 아니라 여자와 여자입니다. 두 여자가 누워 서로를 바라보고 있는 것이죠. 일반적으로 여자와 여자가 눈을 마주친다면 어디 앉아 커피라도 마시며 수다를 떨겠지만 이 여자들은 그러지 않습니다. 침대에 푹 파묻혀 말없이 서로 마주보고 있습니다. 아마 피곤하기 때문일 겁니다.

이들은 매춘부입니다. 당시 프랑스에서의 매춘은 공공연하고 일반적이었습니다. 남자들이 성인이 되면 당연히 들락거리는 곳 정도로 인식되던 때였습니다. 하지만 여자는 얼마나 힘들었을까요? 몸도 지치고 마음의 상처도 많았겠죠? 하지만 자신

의 고됨을 누군가에게 터놓고 이야기할 수 없었을 것입니다. 드러내기 힘든 직업이었으니까요. 당연히 그녀들은 서로 위로해 주고 안아줄 수밖에 없었습니다. 툴루즈 로트레크는 그런 점을 포착해 작품에 담았습니다. 그리고 우리에게 알려주려고 하죠.

〈빨간 머리〉와 감상 포인트는 같습니다. 그녀들의 마음에 공감하는 것입니다. 그러려면 참을성이 필요합니다. 타인의 마음을 이해한다는 것은 쉬운 일이 아니죠. 이 작품을 두고 동성애가 주제인 작품이라고 평가하기도 하지만, 그렇게 단순하게 해석할 수만은 없습니다.

툴루즈 로트레크는 이런 주제로 여러 점을 그렸습니다. 그중 유사한 작품인 〈침대에서의 키스〉는 2015년 2월 런던의 소더비 경매에서 10,789,000유로에 팔렸고, 같은 주제의 또 다른 작품도 2015년 11월 뉴욕 크리스티 경매에서 12,485,000달러에 팔렸습니다. 우리 돈으로 170억 원이 넘습니다. 전문가들이 인물의 내면을 다룬 툴루즈 로트레크의 작품을 높게 평가하고 있음을 알 수 있습니다. 이런 주제의 작품은 좀 더 깊이 생각할 시간이 필요합니다.

오늘 소개한 두 작품 〈빨간 머리〉(혹은 〈화장〉)와 〈침대〉는 모두 오르세 미술관에 있습니다.

위 | 앙리 드 툴루즈 로트레크, 〈침대에서의 키스〉(소더비 경매), 1893
아래 | 앙리 드 툴루즈 로트레크, 〈침대에서의 키스〉(크리스티 경매), 1892

완성하기까지
36년이 걸린 작품

장 오귀스트 도미니크 앵그르

Jean-Auguste-Dominique Ingres | 1780-1867

도슨트 듣기

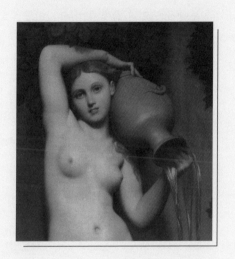

36년간 그린 〈샘〉

오늘 소개할 그림은 작가가 무려 36년이나 걸려 완성한 작품입니다. 물론 36년 동안 이 그림만 그렸다는 뜻은 아닙니다. 처음에 그려놓고 보니 마음에 들지 않았던 것이죠. 그래서 고치고 또 고치다 보니 36년이나 걸린 것입니다. 이렇게 오랜 시간이 지나서야 작가는 작품이 그럭저럭 마음에 들었습니다. 그래서 서명을 했죠. 하단에는 이렇게 쓰여 있습니다. 앵그르 1856년. 화가 앵그르는 40세에 시작한 그림을 76세가 되어서야, "이제 완성된 것 같네"라고 하면서 서명을 했던 것입니다.

대체 어떤 그림이기에 이토록 오래 걸렸을까요? 얼마나 대단한 작품일까요? 물론 빼어난 작품임은 분명합니다. 하지만 자세히 보아야만 그 진가를 알 수 있습니다.

그럼 한번 살펴볼까요? 장 도미니크 앵그르의 〈샘〉입니다.

첫 인상이 어떤가요? 실망한 분도 꽤 있을 겁니다. 36년 동안이나 그렸다는 것이 확 느껴지지는 않습니다. 하지만 서두르지 말고 찬찬히 살펴봅시다.

그림 속 주인공은 옷을 벗은 여성입니다. 앳된 얼굴인데, 물동이를 어깨에 올려두고 물을 땅으로 흘려보내고 있습니다. 일상적이지 않은 포즈이다 보니 좀 어색하게 보입니다. 그림의 전

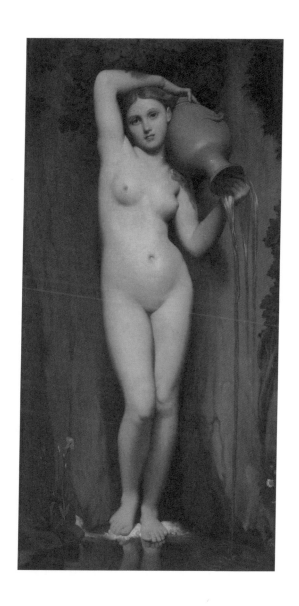

장 도미니크 앵그르, 〈샘〉, 1856

체적인 내용은 대강 이렇습니다. 다음은 무엇을 봐야 할까요?

그림이 우리 시선을 어디로 끌고 가려고 하는지 더 이상은 잘 보이지 않습니다. 화면은 단순하게 구성되어 있고, 소녀의 표정에는 특별함이 없으며, 몸매나 포즈도 시선을 확 당길 만큼 자극적이지 않습니다. 그렇다고 우리가 잘 알 만한 이야기를 다룬 것도 아닙니다. 가령 비너스의 탄생이나, 삼미신(三美神, 각각 매력, 미모, 창조력을 맡고 있는 그리스 신화의 여신 또는 아름다움을 겨룬 헤라, 아테나, 아프로디테)의 누드를 그렸다면, 내용을 상상해가며 감상을 이어갈 수도 있겠지만, 물동이에서 물을 흘려버리는 소녀의 이야기는 좀 낯섭니다. 그래서 대부분 이쯤에서 감상을 마무리하기 쉽습니다.

완벽을 추구하다

하지만 중요한 것은 지금부터입니다. 그림으로 한 발 더 들어가 보겠습니다.

그 전에 화가 장 오귀스트 도미니크 앵그르에 관하여 알아야 합니다. 한마디로 말해 그는 신고전주의의 대표 화가였습니다. 신고전주의는 이성을 바탕으로 한 완벽함을 추구합니다. 질서, 냉정, 조화, 균형, 이상화, 합리성 등이 신고전주의 화가들이 추

장 도미니크 앵그르, 〈브로글리 공주〉, 1851-1853

구하는 가치였습니다. 작은 흠조차 없는 완벽한 작품을 만들려다 보니 그림은 계속해서 다듬어졌습니다. 한 번에 완벽한 작품을 완성할 수는 없으니까요.

앵그르가 그린 초상화를 보시죠. 〈브로글리 공주〉라는 작품입니다. 놀랄 만큼 정교하게 그려져 있죠? 공주가 입은 하늘색 드레스의 질감은 매우 사실적이라 입이 다물어지지 않습니다. 황금색 소파는 또 어떤가요? 공주의 팔과 손가락 그리고 거기에 끼워져 있는 팔찌와 반지를 보면 '이보다 더 완벽하게 재현할 수 있을까?'라는 생각이 절로 듭니다. 실제 미술 역사상 앵그르는 가장 완벽한 초상화가로 첫 손가락에 꼽힙니다. 이 정도면 앵그르가 얼마나 이상과 완벽을 추구했는지 대략 짐작이 가시죠?

그런데 자세히 보면 좀 이상한 부분이 있습니다. 브로글리 공주의 얼굴입니다. 표정에서 그다지 생기가 느껴지지 않습니다. 그리고 사람의 피부치고는 너무 매끈합니다. 점 하나 작은 주름 하나 없습니다.

그렇습니다. 앵그르는 완벽함을 위해 사실을 뛰어넘은 것입니다. 그는 실재하는 브로글리 공주를 그린 것이 아니라 이상화된 브로글리 공주를 그렸습니다.

앵그르의 이상을 담아

앵그르의 이상주의가 만든 작품 〈샘〉으로 다시 돌아가 보죠. 그는 자신이 가장 이상적이라고 생각했던 〈크니도스의 아프로디테〉(Aphrodite of Knidos)와 같은 그리스 조각에서 소녀의 이미지를 가져왔습니다. 그리고 소녀를 봄의 요정으로 만들었습니다. 물동이의 물은 봄이 되어 그녀가 우리에게 주는 소생의 에너지입니다. 물은 생명의 원천이니까요.

요정은 지구에서 최초로 물이 생겨났던 바위 구석에 서있습니다. 소녀의 포즈가 어색했던 것은 인간의 포즈가 아니기 때문입니다. 다시 말해 사람이 물통에 물을 흘리는 것이 아니라 요정이 봄의 에너지를 흘려주는 것이기 때문에, 우리가 처음 보는 광경일 수밖에 없는 것이죠.

어둡게 그려져 있지만, 요정의 머리 위 그리고 오른쪽에는 담쟁이덩굴이 보입니다. 담쟁이덩굴은 그리스 신화에 나오는 디오니소스의 상징입니다. 앵그르는 봄의 요정이 디오니소스와 같이 다산과 풍요, 기쁨과 황홀을 인간에게 전해줄 거라고 암시합니다.

요정 발아래에는 봄의 기운이 어느 정도 차오르고 있으며 그것을 흡수하여 꽃이 피기 시작합니다. 이제 물은 흘러 온갖 생명체에게 소생의 기운을 줄 것입니다.

장 도미니크 앵그르, 〈24세의 자화상〉, 1804

이 작품을 통해 앵그르는 사람들에게 실제 좋은 에너지를 주려고 했고, 신고전주의 대표 화가로서 책임을 다하려고 했습니다.

당시 앵그르는 불만이 많았습니다. 주변 화가들이 대충 빨리 그려서 잘 파는 것에 비해 자기는 하나를 그리는 데 시간과 공이 너무 많이 들어간다고 억울해했죠. 그래서 느낌만 그리는 낭만주의 화가들을 특히 멸시했습니다. 그런 앵그르가 36년 동안이나 공들인 것을 보면 작정하고 완성한 작품이 〈샘〉이라고 할 수 있습니다.

그런데 마지막으로 하나 의문이 드는 것은, 왜 처음 보면 이 작품은 그리 매력적이지 않은 것일까요? 왜 실오라기 하나 걸치지 않은 정면 누드가 에로틱하지 않을까요? 이는 완벽과 이상을 추구한 그의 신념 때문일 겁니다. 무엇이든 너무 완벽하면 감정이 머물 자리가 없으니까요. 다만 우리는 작품에서 이상을 보여주려는 앵그르의 마음을 엿볼 수 있습니다. 작품을 감상하는 또 다른 재미라고 할 수 있겠습니다.

（16）

자신만만함
혹은 오만함

장 데지레 귀스타브 쿠르베

Jean-Désiré Gustave Courbet | 1819–1877

도슨트 듣기

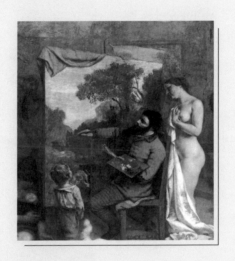

천장이 아주 높은 널찍한 실내입니다. 하지만 그렇게 넓어 보이지는 않습니다. 많은 사람들이 빼곡히 들어차 있기 때문입니다. 넓은 공간에 사람들이 모여 있다면 파티나 행사를 떠올리게 됩니다. 그런데 파티처럼 보이지는 않습니다.

가운데 큰 캔버스가 있고 화가가 그림을 그립니다. 화가 뒤에는 벌거벗은 여인이 서있습니다. 그 앞에는 어린아이가 화가를 바라봅니다. 어쩐지 화가의 자세가 좀 이상합니다. 그림을 앞에서 그려야 할 텐데 삐딱하게 옆으로 앉아 그리고 있습니다. 그림이 중요한 것이 아니라 자기를 봐달라고 포즈를 잡

은 멋쟁이 같습니다. 턱은 거만스레 높이 올리고 턱수염은 멋지게 앞으로 쏠려 있습니다. 저렇게 팔을 쭉 펴고 그림을 그릴 수나 있을까요?

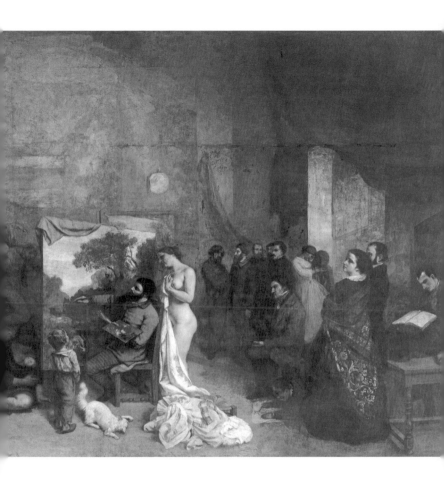

장 데지레 귀스타브 쿠르베,
〈화가의 아틀리에, 나의 예술적, 도덕적 삶의 7년을 요약한 진짜 알레고리〉, 1854-1855

화가 뒤에 있는 벌거벗은 여인도 이상하기는 마찬가지입니다. 사람도 많은데 왜 저러고 있는 거죠? 물론 누드모델이라면 그럴 수도 있겠습니다만 화가가 그리고 있는 것은 풍경입니다. 누드모델로 이곳에 왔더라도 지금 자신을 그리는 것이 아니라면 옷은 입고 있어야죠. 그런데 그녀의 옷은 발치에 구겨져 있고 여자는 옷을 입을 생각이 없어 보입니다.

이번엔 아이를 한번 보겠습니다. 행색이 무척 초라한 어린아이입니다. 머리는 언제 감았는지 모르게 헝클어져 있고 하얀 상의에는 때가 끼었으며 바지 밑단은 찢어졌습니다. 이런 아이가 화가를 물끄러미 쳐다봅니다. 이만하면 화가는 그림을 그릴 것이 아니라 불쌍한 아이를 도와줄 생각을 먼저 해야 되는 것 아닌가 싶습니다.

왼편에는 십수 명의 사람들이 있습니다. 서로 대화하는 사람은 없고, 모두 약속이나 한 듯 고개를 푹 숙이고 있습니다. 반면 화가의 오른편에 있는 사람들은 대부분 화가를 쳐다보고 있습니다. 화면의 오른쪽 끝, 책상에 걸터앉은 사람은 책을 보고 있군요. 바닥에 엎드려 그림 그리는 사람도 보입니다.

여기까지가 작품의 대략적인 내용입니다. 어떤 상황인지, 사람들이 이 공간에 왜 모여 있는지 짐작이 되시나요? 아마 알아채기가 쉽지 않을 겁니다. 사실적으로 그려져 있어 현실세계 같지만 이곳은 상상의 세계입니다. 그러니 이해하기 어려운 것이

당연합니다.

이 작품은 사실주의 화가 쿠르베가 자신의 머릿속을 그린 것입니다. 사실주의 화가가 상상의 세계를 그리다니, 아이러니하죠? 작품 제목이 좀 긴데 〈화가의 아틀리에, 나의 예술적, 도덕적 삶의 7년을 요약한 진짜 알레고리〉입니다. 수수께끼가 조금 풀린 것 같습니다. 즉 형태적으로는 아틀리에를 그렸지만, 내용은 7년 동안 예술가로 지내면서 느꼈던 것을 알레고리를 이용해 그린 것입니다. 알레고리로 그렸다는 것은 구석구석에 여러 다른 의미를 숨겨놓았다는 뜻입니다. 한마디로 감상자에게 숙제를 내준 거죠.

미술사가들은 쿠르베가 바랐던 대로 숨겨진 의미를 찾기 시작했습니다.

첫 번째 단서는 작품의 사이즈입니다. 어마어마하게 큽니다. 높이가 3m 60cm, 가로가 거의 6m에 달합니다. 말도 안 되게 크죠. 36살의 쿠르베는 1855년 이 작품을 제1회 파리만국박람회에 출품했지만 단번에 거절당했습니다. 그 이유 중 하나가 '너무 커서'였습니다. 이 정도 크기라면 대단히 중요한 역사화여야 합니다. 꼭 기억해야 할 날을 그린 것 말이죠. 그런데 아니잖아요?

'역사화보다 이 작품이 훨씬 더 중요하다. 이미 지나간 과거

가 뭐가 중요하냐. 지금 내가 그린 것이 현실이고 당신들은 그 것을 외면하면 안 된다.' 이렇게 쿠르베는 가로 6m나 되는 그림 을 그려놓고 우기고 있는 것입니다. 제1회 파리만국박람회에서 거절당하자 쿠르베는 멀지 않은 곳에 공간을 얻어 이 작품을 전시합니다. 젊은 화가가 역사와 전통을 자랑하는 파리 미술계 에 정면으로 맞선 것입니다.

쿠르베가 이야기하는 현실

쿠르베가 이야기하는 현실은 무엇일까요? 그는 말했습니다. "왼편 사람들은 죽음을 먹고 사는 이들이다. 오른편 사람들은 생명을 먹고 사는 이들이다."

왼편은 거지, 밀렵꾼, 사제, 실업자, 상인 등 가난하고 고통에 찌든 자들입니다. 그래서 그들은 말할 기운도 없습니다. 답답한 나머지 땅만 쳐다보고 있습니다.

오른편 인물들은 행색부터 번듯합니다. 앞에 보이는 여인의 치마와 숄은 화려하기 그지없고, 여유 있게 책을 보는 사람, 사 랑을 나누는 연인도 있습니다. 누구도 땅바닥을 쳐다보지 않습 니다. 그림을 그리는 화가를 구경하고 있습니다. 여유롭다는 뜻 입니다.

화가가 숨겨놓은 첫 번째 알레고리는 19세기 파리의 빈부격차입니다. 각성하라는 일침입니다.

화면 가운데에서 쿠르베는 풍경화를 그리고 있고, 뒤에는 벌거벗은 여인, 앞에는 아이가 있습니다. 이 부분은 이렇게 해석할 수 있습니다. 풍경화를 그리는 것은, 당대 유행이 역사화라 할지라도 나는 휩쓸리지 않고 그리고 싶은 것을 그린다는 뜻이고, 어린아이와 마주보는 것은 자신의 눈이 아이처럼 맑고 순수하다는 뜻입니다. 아이의 남루한 옷차림은 무엇을 뜻할까요? 쿠르베는 평소 가난한 이들의 편에서 목소리를 내려고 했습니다. 아이 행색에 대한 묘사는 이러한 성향을 나타낸 것으로 보입니다. 뒤에 알몸의 여인이 서있는 것은 자신의 뒤에는 언제나 진실이 있다는 의미로 볼 수 있습니다. 화가가 스스로를 너무 내세우는 것 아닌가 싶은데, 실제로 쿠르베는 이 그림을 통해 자기 자신을 내세웠습니다. 그래서 친구들도 그 오만함 때문에 이 그림을 좋아하지 않았다고 합니다.

오른편은 대부분 지인이나 친구를 모델로 그렸습니다. 맨 끝에서 책을 읽고 있는 사람은 위대한 시인 보들레르입니다. 의자에 앉아있는 사람은 친구이자 소설가인 샹플뢰리(Champfleury)로, 사실주의 운동을 같이했던 사람입니다. 누드 여인 오른쪽으로 두 번째, 옆모습으로 서있는 수염 많은 사람은 쿠르베의 후원자이자 아트 컬렉터인 알프레드 브뤼야스

장 데지레 귀스타브 쿠르베, 〈부상당한 남자〉, 1844-1854

(Alfred Bruyas)입니다. 그 오른쪽 옆에서 안경을 쓰고 정면을 바라보는 사람은 사회주의자 피에르 조제프 프루동(Joseph Proudon)입니다. 참고로 쿠르베도 사회주의자였습니다.

왼편에도 특정인을 모델로 그린 인물이 있습니다. 의자에 앉아 사냥개 두 마리를 데리고 있는 사람인데, 모델은 나폴레옹 3세입니다. 그를 밀렵꾼으로 그린 것은 옳지 않은 행동을 했다고 생각했기 때문입니다. 공화정을 붕괴시키고 황제가 되었으니까요.

기타, 챙이 넓은 모자, 단검을 땅바닥에 떨어뜨려 놓아 낭만주의를 비난하고 있으며, 신문지 위에 해골을 그려 죽음은 누구에게나 온다는 것을 상기시킵니다. 이외에도 수많은 알레고리를 두었지만, 무엇보다 재미있는 것은 그림의 형태입니다.

그는 가로 6m나 되는 캔버스 중심에 자신을 그려서 마치 최후의 만찬 한가운데 자리한 예수님처럼 스스로를 부각시켰습니다. 캔버스 왼쪽 뒤를 보세요. 어두운 곳에 한 남자가 벌거벗은 채 그려져 있는데, 십자가에 못 박힌 예수님을 연상시킵니다. 자신이 세상을 깨우치기 위해 희생하고 있다고 우회적으로 말하고 있는 겁니다.

훗날 쿠르베는 정치 무대에도 나서지만, 그것이 화가 되어 프랑스에서 쫓겨나게 됩니다. 그리고 스위스에서 쓸쓸하게 말년을 보내다 세상을 떠납니다.

현실을 잊게 만드는
기막힌 풍경

장 바티스트 카미유 코로

Jean-Baptiste-Camille Corot | 1796-1875

도슨트 듣기

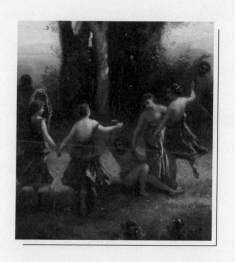

여행은 우리에게 여러 가지 즐거움을 줍니다. 늘 지내는 공간에서 벗어나 새로운 곳으로 간다는 것 자체가 일단 해방감을 줍니다. 여유로움도 만끽할 수 있죠. 일과 일상에서 벗어나 치열한 경쟁에서 잠시 빠져나올 수 있으니까요. 무엇보다 좋은 것은 멋진 풍경을 만날 수 있다는 점입니다.

하지만 풍경 감상이 유일한 목적이라면, 굳이 여행을 떠날 필요가 없습니다. 집이 최고라는 말도 있잖아요? 아늑한 나의 집에서, 어디 가서도 보기 힘든 기막힌 풍경을 감상하는 방법이 있습니다. 카미유 코로의 작품을 걸어두면 됩니다.

물론 오늘날에는 상황이 많이 달라지긴 했습니다. 컴퓨터도 있고 대형 텔레비전도 있고, 원한다면 세계 어느 곳의 풍경도 바로 감상할 수 있으니까요. 하지만 카미유 코로가 활동하던 19세기에는 그런 방법들이 없었습니다. 그래서 카미유 코로의 풍경화는 엄청나게 인기가 좋았습니다. 워낙 수요가 많아 혼자서는 해결할 수가 없었고, 제자들이나 조수의 도움을 받아야 했습니다. 그가 그린 작품이 3,000점이 넘는다고 하는데, 스타일을 흉내 낸 모작만 해도 수천 점이 더 있습니다.

카미유 코로는 어떤 풍경화를 그렸기에 그토록 인기가 좋았던 걸까요?

요정들의 비밀스러운 공간

두 작품을 동시에 살펴보면서 확인해 보겠습니다. 〈아침, 요정들의 춤〉, 〈요정들의 춤〉입니다. 제목이 너무 비슷하죠? 제목만이 아닙니다. 내용도 구분이 안 갈 정도입니다. 카미유 코로가 최고라고 생각했던 풍경은, 그리고 19세기 대중이 좋아했던 풍경은 특별한 장소가 아니었습니다. 주변 어디서나 볼 수 있는 숲속의 한 공간입니다. 그는 한 공간을 선택한 후 조금씩 변형하여 수십 점씩 그렸습니다. 고객들도 비슷한 작품을 받아보고 좋아했던 것이고요.

〈아침, 요정들의 춤〉을 세부적으로 살펴보겠습니다. 먼저 카미유 코로는 연극 무대처럼 숲속을 그려놓았습니다. 숲속이면 여기저기 나무가 많을 텐데, 우리의 시선과 숲 사이에는 아무런 방해물도 없습니다. 그래서 무대를 보는 듯 몰입할 수 있습니다.

숲이 무대라면, 맨 앞은 황토색의 흙입니다. 더구나 어둡습니다. 그러다 보니 눈길이 잘 가지 않습니다. 밝게 일렁이는 풀밭을 바라보게 되죠. 자연스럽게 시선은 위로 올라갑니다.

화면 왼편에는 잎사귀가 둥글고 풍성하게 자란 나무 한 그루가 그려져 있는데, 반쯤 잘려서 그려져 있습니다. 덕분에 시선은 그 왼편으로는 더 이상 나가지 않습니다. 화면 가운데서 우

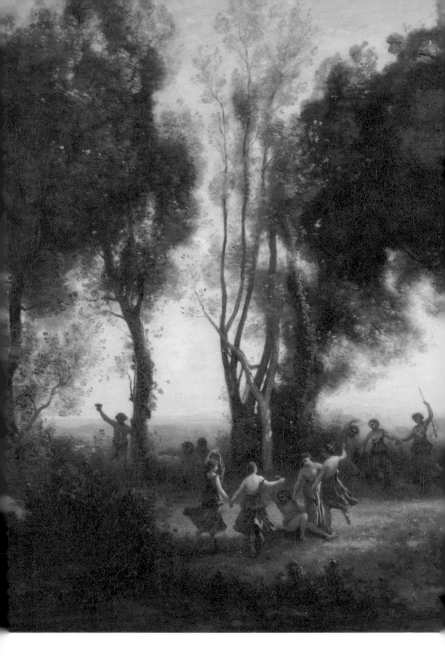

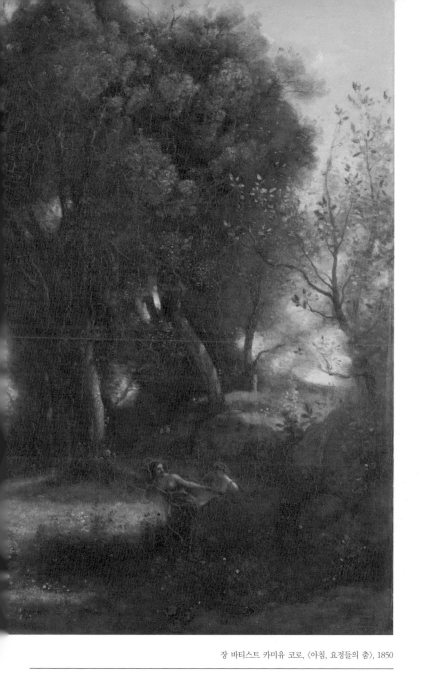

장 바티스트 카미유 코로, 〈아침, 요정들의 춤〉, 1850

장 바티스트 카미유 코로, 〈요정들의 춤〉, 1860

측으로 약간 치우친 곳에는 커다란 나무 한 그루가 그려져 있어 시선이 오른편으로 나가기 어렵습니다.

결국 시선이 머물 곳은 정해졌습니다. 햇살이 일렁이는 풀밭과, 커다란 나무 사이의 푸르스름한 바다와 하얀 대기, 커다란 나무 위로 보이는 싱그러운 하늘과 구름입니다.

카미유 코로는 디테일을 살려 감상자를 그림에 빠져들게 합니다. 왼편 나무와, 가운데서 약간 우측으로 치우친 큰 나무 사이에, 가지만 앙상한 나무를 몇 그루 그려놓았습니다. 그러다 보니 하늘로 쭉쭉 뻗은 날카로운 모습들이 울창한 나무와 대비되며 조화를 이루고, 앙상한 나무에 얼마 남지 않은 잎사귀는 햇빛에 반사되고 투과되면서 축제의 꽃가루처럼 공중에 흩날립니다. 감성적인 풍경이 최고조로 연출된 것이죠. 현실에서 찾아보기 힘든 풍경을 캔버스에 구현해낸 것입니다.

문제는 이런 무대가 아늑하기는 하지만 답답할 수 있다는 것입니다. 갇힌 공간이니까요. 카미유 코로는 문제를 해결하기 위해 오른편에 빠져나갈 길을 만듭니다. 가운데서 약간 우측으로 치우친 큰 나무 오른편에서 시작되는 얕은 언덕길입니다. 길은 어디까지 이어졌을까요? 별것 아닌 것 같지만 이 요소 하나로 화면은 시원해집니다.

마지막으로 카미유 코로는 13명의 요정을 화면에 그려넣었습니다. '요정들이 그려져 있다면 신화의 한 장면이 아닐까?' 하

고 생각할 수도 있겠지만 이 작품은 풍경화입니다. 요정들은 풍경을 살려주는 조연입니다. 맨 왼편에 반쯤 벌거벗고 머리에 화관을 쓴 채 오른손에 술잔 같은 것을 높이 들고 나무에 기대어 있는 요정이 보입니다. 그리스 신화의 디오니소스가 연상되지만, 중요하지는 않습니다. 조연이니까요. 오른편에는 숲속에 앉아 등을 껴안고 있는 커플이 보입니다. 어슴푸레하게 그려져 있을 뿐 아니라 조연이므로 더 이상 관심을 둘 필요가 없습니다. 다른 부분도 그렇게 보면 됩니다. '요정들이 춤출 만큼 아름다운 공간을 내가 훔쳐보고 있구나' 정도로요.

세부적으로 살펴보니 좀 더 눈에 들어오시죠? 같은 시각으로 다음 작품 〈요정들의 춤〉을 보겠습니다. 카미유 코로는 제일 아랫부분에 검은 풀숲을 그려 시선을 위로 올라가게 했으며, 오른쪽 끝에는 잘려진 나무를 배치했고, 가운데서 왼편으로 약간 치우친 곳에는 큰 나무를 온전하게 그려놓아 관객의 시선을 모았습니다. 우리는 또다시 숲에서 노는 요정을 훔쳐보게 되는 것이죠.

여러분도 이런 풍경화를 한 점 걸어두고 싶지 않으신가요? 그러면 요정들이 춤출 만큼 아름다운 풍경을 언제든 바라볼 수 있을 테니까요. 이러한 이유로 〈아침, 요정들의 춤〉은 나폴레옹 3세가 구입하였습니다.

다시 신화와 환상의
세계로 돌아가다

귀스타브 모로

Gustave Moreau | 1826-1898

도슨트 듣기

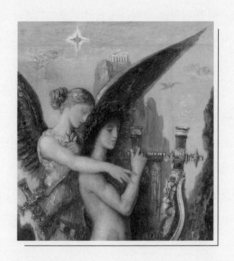

신비의 세계 속으로

우리는 현실의 세계에 살고 있지만 그 현실이 언제나 마음에 드는 것은 아닙니다. 가끔은 나에게도 마법 같은 일이 일어나기를 바랍니다. 하지만 냉정하게도 그런 일은 일어나지 않습니다. 속 편히 포기하면 되지만, 그렇다고 완전히 포기하기는 왠지 싫습니다. 혹시 내가 모르는 세계가 있을 수도 있잖아요. 〈해리 포터〉나 〈반지의 제왕〉처럼 말이죠.

그런 곳이 있다면 이야기라도 들어보고 싶습니다. 현실만 있다고 생각해 보세요. 세상이 너무 지루하지 않을까요?

이렇듯 사람들은 예나 지금이나 내가 모르는 세계에 대한 막연한 동경을 품고 있습니다. 그런데 19세기에 이런 사람들의 마음에 대못을 박는 미술가들이 등장합니다. 이른바 사실주의 화가들입니다. 대표주자인 귀스타브 쿠르베는 이런 말을 했습니다.

나는 요정이나 신을 본 적이 없다. 그래서 관심도 없다.
천사를 데리고 와라. 그러면 그려주겠다.

당시 대부분의 미술가는 역사화, 신화화를 그렸습니다. 거기에는 기억할 만한 가치나 깨달을 만한 교훈이 있었습니다. 그런

데 사실주의 화가 쿠르베는 그런 것을 그리지 않고, 일상에서 보는 장례식이나 우연히 만나 길에서 인사하는 사람을 그렸습니다.

사실주의 화가들의 주장은 이런 겁니다. "정신 좀 차리세요. 당신들이 생각하는 신이나 천사들은 세상에 없습니다. 허황된 것을 그려 사람들을 현혹하지 마세요." 그런데 이런 생각들이 사람들의 마음을 움직였습니다. 일리가 있다는 뜻이죠. 그러면서 눈에 보이는 것만 그리자는 생각이 퍼지기 시작했고, 이는 자연주의와 인상주의로 연결됩니다.

이들의 생각에 반기를 든 화가들이 오늘 소개할 상징주의 화가입니다. 그 대표주자가 귀스타브 모로입니다. 그는 "수천 년 전부터 인간이 스스로 만들어낸 것이 신화이자 종교다. 사람들은 바보가 아니다"라고 하면서 신비의 세계를 다시 그리기 시작합니다. 우리 상상력에 불씨를 남기려는 것입니다.

〈헤시오도스와 뮤즈〉

〈헤시오도스와 뮤즈〉라는 작품을 보시죠. 색감 자체가 신비롭습니다. 옥색, 연지색. 아무리 봐도 현실세계의 색은 아닙니다. 배경을 보면 양옆으로 삐죽 솟은 산이 있고, 저 멀리에도

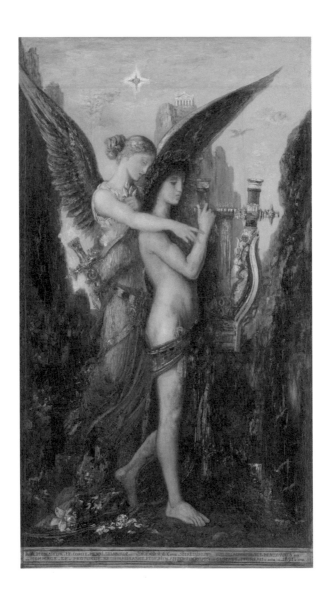

귀스타브 모로, 〈헤시오도스와 뮤즈〉, 1891

깎아지른 듯한 산이 있습니다. 산 위에는 그리스 신전도 있습니다. 어떻게 저 위에 신전을 세울 수 있었을까요? 저런 산이 있기는 할까요? 모든 것이 판타지입니다.

제일 앞에 그려진 두 남녀를 봅시다. 일단 남자는 옷을 다 벗고 있습니다. 물론 이것도 현실세계를 반영한 것이 아님을 알수 있습니다. 남자는 고대 시인 헤시오도스이고, 그가 오른손으로 잡고 있는 것은 고대 악기 리라입니다. 하프와 비슷한 방식으로 소리를 내는 악기입니다. 그는 악기를 연주하며 사람들에게 노래도 들려주고 이야기도 들려주는 시인입니다. 약 2700년 전이지만, 그때 사람들도 신들과 요정이 등장하는 판타지 스토리를 듣고 싶어했습니다.

헤시오도스 뒤에는 붉은 옷을 입은 여자가 매달려 있는데 자세히 보면 공중에 살짝 떠 있습니다. 요정이라서 그런 겁니다. 양쪽에 달린 큰 날개를 보면 알 수 있습니다. 그녀는 시인 곁을 날아다니면서 아이디어도 주고 말 상대도 되어줍니다. 이른바 '뮤즈'인 거죠. 지금도 뒤에서 노래를 도와주고 있습니다. 악사의 뮤즈인 만큼 그녀도 리라를 메고 있습니다.

귀스타브 모로는 환상적인 이야기를 신비스런 화풍으로 그려내 우리의 상상력을 자극하고 있습니다. 만약 사람들이 현실에만 관심을 갖는다면 상상력은 퇴화되고 말 겁니다.

오르페우스의 비극

두 번째 작품은 〈오르페우스〉입니다. 먼저 눈에 띄는 것은 여인과 그녀가 들고 있는 알 수 없는 물건 그리고 그 위에 놓여 있는 사람의 머리입니다. 머리의 주인공은 오르페우스로, 역시 아름다운 노래를 들려주던 악사이자 시인입니다. 신화에 따르면, 그의 노래를 한 번 들으면 사람들은 넋을 잃었으며, 난폭한 동물은 한순간에 순해지고, 바위마저 듣는 순간 춤을 추었고, 신들은 그의 부탁을 들어주지 않을 수가 없었다고 합니다. 여인이 들고 있는 것은 오르페우스가 연주하던 리라입니다.

저 멀리서 흐르고 있는 강이 보이나요? 여자는 갈기갈기 찢겨 강물에 떠다니던 오르페우스의 머리와 그가 연주하던 리라를 건져내 애도하는 중입니다. 그토록 아름다운 노래를 들려주었다는 오르페우스가 왜 비참한 모습으로 강에 떠다니고 있었던 걸까요? 아름다운 노래를 불렀다면 모두에게 사랑받지 않았을까요?

오르페우스에게 사랑하는 연인이 있었습니다. 요정 에우리디케(Eurydike)입니다. 둘은 결혼하게 되었죠. 그런데 어느 날 신부 에우리디케가 산책을 나갔다가 뱀에 물려 죽고 말았습니다. 이에 비통해하며 몇 날을 울부짖던 오르페우스는 지하세계로 가서 죽은 부인을 다시 데려오기로 합니다.

귀스타브 모로, 〈오르페우스〉, 1865

좌 | 귀스타브 모로, 〈갈라테이아〉, 1880
우 | 귀스타브 모로, 〈이아손과 메데이아〉, 1865

그는 아름다운 노래를 부르며 지하세계를 하나하나 통과하고 결국 그곳을 관장하는 명계의 신 하데스를 만나 애통해하는 노래를 들려줍니다. 하데스는 노래에 감복해 눈물을 흘리며 에우리디케를 살려주기로 합니다. 단 조건이 있었습니다. 무슨일이 있어도, 지상세계에 도착할 때까지 뒤를 돌아보지 않아야 한다는 것이었죠.

그런데 문제가 생깁니다. 지상에 거의 다다랐을 때쯤 약속을 잊고 오르페우스가 뒤를 돌아본 것이죠. 결국 에우리디케는 지하세계로 다시 끌려가고 맙니다. 그 이후 오르페우스는 아름다운 노래를 계속 부르기는 했지만, 어떤 여자에게도 눈을 돌리지 않았다고 합니다. 그러다 다른 여자들의 시샘을 사게 되어, 결국 죽임을 당하고 몸이 찢겨져 강물에 버려지고 맙니다.

이름 모를 여인이 오르페우스를 건져내 애도하는 것이 작품의 내용입니다. 신비스런 배경과 이국적인 옷을 입은 여자, 그 여자가 바라보는 죽은 오르페우스의 얼굴을 보세요. 어떤 감정이 전해지나요?

오르세 미술관에 소장되어 있는 〈헤시오도스와 뮤즈〉와 〈오르페우스〉를 감상해 보았습니다. 여러분은 사실주의와 상징주의, 어느 쪽에 마음이 기우시나요?

세상에서
가장 아름다운 여인

윌리앙 아돌프 부그로 · 알렉상드르 카바넬

William-Adolphe Bouguereau | 1825-1905
Alexandre Cabanel | 1823-1889

도슨트 듣기

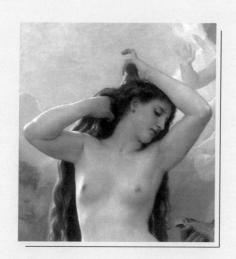

시각으로 누리는 즐거움

누구나 행복해지고 싶어합니다. 어쩌면 오늘 우리가 들이는 모든 노력도 행복을 위함인지 모릅니다. 하지만 세상 일이 늘 바라는 대로 되지는 않죠. 아무리 애를 써도 때로는 얻을 수 없는 것이 행복이기도 합니다.

여기 행복해질 수 있는 간단한 방법이 있습니다. 물론 잠깐 동안일 수는 있지만 위험성도 없고, 돈도 들지 않고, 별 준비도 필요 없습니다. 그게 무엇이냐고요? 눈을 즐겁게 하는 것입니다. 이미 아주 오래 전부터 사람들은 그걸 알고 있었습니다.

어떻게 하면 눈이 즐거워질 수 있을까요? 아름다운 것을 바라보면 됩니다. 그래서 고대 그리스 사람들은 세상에서 가장 아름다운 존재를 만들어냈습니다. 바로 '미의 여신 아프로디테'입니다. 아프로디테보다 아름다운 것은 세상에 존재할 수 없습니다. 말 그대로 '아름다움'을 다스리는 여신이니까요.

하지만 아프로디테를 실제 본 사람은 아무도 없습니다. 그래서 화가들은 너나 할 것 없이 아프로디테를 상상해냈습니다. 가장 아름다운 여인을 그려낸 것이죠. 아프로디테를 그린 수많은 작품 중에서 오늘 소개할 작품은 최고로 손꼽힙니다.

부그로의 비너스

자, 그럼 행복을 기대하는 마음으로 두 점의 작품을 살펴보겠습니다.

첫 번째 작품은 1879년 윌리앙 아돌프 부그로가 그린 〈비너스의 탄생〉입니다. 비너스는 로마 신화 속 미의 여신인데, 그리스 신화에서는 아프로디테라고 불립니다.

그림 가운데 한 여자가 서있습니다. 작품의 주인공인 비너스입니다. 그녀는 기지개를 펴듯 양손을 올리고 있고, 몸을 살짝 꼬면서 눈을 감고 있습니다. 제목에서도 알 수 있듯이 지금 막 세상에 태어났습니다. 그런데 어떻게 성인의 모습을 하고 있냐고요? 혼동하면 안 됩니다. 비너스는 사람이 아니라, 미의 상징입니다.

신화에 의하면, 하늘의 신 우라노스가 시간의 신 크로노스에게 생식기를 절단당하는데, 그때 나온 피가 바다에 떨어져 거품이 되었고, 그 거품에서 아프로디테가 탄생되었다고 합니다. 아프로스(aphros)는 그리스어로 거품을 뜻하고, 아프로디테는 거품에서 태어난 사람이라는 뜻입니다.

그림 속 비너스는 지금 거품 속에서 막 태어났습니다. 그래서 기지개를 한껏 펴고 있습니다. 방금 태어났지만 풍성한 금발은 허벅지까지 내려옵니다. 하늘을 보세요. 먹구름이 걷히면서

환상적인 빛이 비너스를 비춰줍니다. 수많은 큐피드가 어쩔 줄 모르며 날아다닙니다. 탄생을 기뻐하고 있는 듯합니다.

여신의 오른쪽으로는 반쯤 물에 잠긴 더벅머리 구릿빛 청년이 커다란 고동을 불고 있습니다. 해신 트리톤입니다. 트리톤은 바다의 신 포세이돈의 아들로, 상체는 사람, 하체는 물고기 모습입니다. 그가 고동을 불어 여신의 탄생을 알리는 것입니다.

트리톤 양옆에는 하얀 피부에 벌거벗은 여인 둘이 수줍은 듯 비너스를 바라보고 있습니다. 비너스의 아름다움에 넋을 잃은 네레이드(Nereid)들입니다. 아름다움과 친절을 상징하는 바다의 요정들인데, 비너스가 가진 아름다움에 빠져 자신의 아름다움은 잊은 듯합니다.

비너스 왼쪽에도 한 커플이 있죠? 여자는 네레이드, 더부룩한 수염을 한 남자는 켄타우로스입니다. 신화 속에서 켄타우로스는 상체는 인간, 가슴 아래부터는 말의 형상을 한 종족으로, 난폭하기로 유명합니다. 여기까지 찾아온 걸 보면 그래도 최고의 아름다움은 직접 보고 싶었던 모양입니다.

비너스의 발 아래쪽을 보세요. 커다란 조개껍질이 검은 돌고래와 연결되어 있습니다. 돌고래 위에는 큐피드 한 명이 앉아 돌고래에게 물려놓은 고삐를 당기고 있습니다. 이제 돌고래는 미의 여신을 안전하게 키프로스섬까지 데려다줄 것입니다. 화면 아래쪽 트리톤 역시 고동을 불고 있습니다. 출발을 알리는

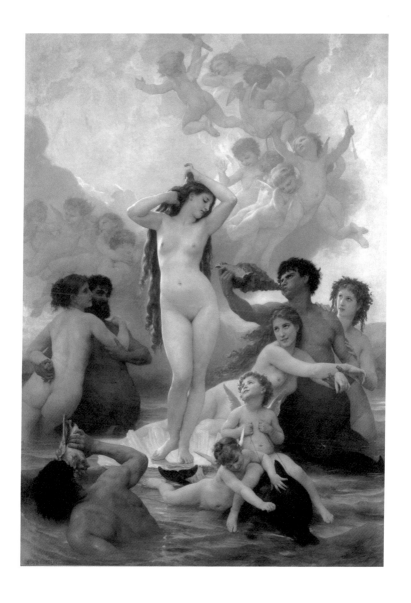

윌리앙 아돌프 부그로, 〈비너스의 탄생〉, 1879

것입니다.

화가 윌리앙 아돌프 부그로는 신고전주의의 마지막 수호자로 알려져 있으며, 최고의 경지에 다다른 완벽한 기법을 보여주었습니다. 그런 그의 작품 중에서도 최고로 꼽히는 것이 〈비너스의 탄생〉입니다.

르네상스 시대에도 비너스를 그린 작품들은 있었지만, 부끄러운 듯 여기저기를 가리고 있었습니다. 그런데 이 비너스는 아무 곳도 가리지 않았습니다. 부끄러울 것이 하나도 없기 때문입니다.

앞서 말씀드렸던 것처럼 아름다운 것을 바라보는 행위는 즐거움을 선사합니다. 아름다운 여인을 보는 것만으로도 행복감을 느낄 수 있습니다. 다만 벗은 여인의 몸을 본다는 것은 민망합니다. 신사답지 못한 행동이죠. 그래서 타협점으로, 여신이 그려지기 시작한 것입니다. 이제 어떤 신사라도 당당히 아름다움을 바라볼 수 있습니다.

〈비너스의 탄생〉은 크기가 세로 300cm, 가로 215cm나 됩니다. 150인치 스크린 크기죠. 이처럼 거대한 작품 속에 아름다움의 정수가 그려져 있고, 눈앞에서 직접 볼 수 있다고 생각해 보세요. 19세기 어떤 신사가 이 그림을 갖고 싶지 않았을까요? 보고만 있어도 행복해지는데 말이죠.

카바넬의 비너스

두 번째 소개할 작품은 1863년 알렉상드르 카바넬이 그린 〈비너스의 탄생〉입니다.

카바넬의 비너스는 바다에 누워있습니다. 앞서 감상한 작품보다는 화면이 단순하고 깔끔해 보입니다. 화면 아래 3분의 1은 바다, 위쪽 3분의 2는 하늘입니다. 바다에는 비너스가 긴 금발을 늘어뜨린 채 누워있고, 하늘에는 비너스의 탄생을 알리는 다섯 큐피드가 날아다닙니다. 해신 트리톤이 없는 대신에 큐피드가 고동을 붑니다.

작품에서 눈여겨봐야 할 부분은 비너스의 포즈입니다. 비너스가 누워있을 수도 있습니다. 하지만 시점이 독특합니다. 화가는 누워있는 여자를 하체 쪽에서 바라보고 있습니다. 그리고 이 비너스 역시 신체를 가릴 마음이 없습니다. 두 손을 머리 위로 올리고 있죠. 그래서 하체와 가슴이 적나라하게 드러납니다. 벗은 여인의 몸은 아름답지만, 다른 시각에서 보면 외설스러울 수도 있습니다. 그 경계선에 아슬아슬하게 위치해 있었던 것이 이 작품입니다. 그래서 말도 많았지만, 결과적으로는 1863년 파리 살롱에서 가장 큰 성공을 거두었습니다. 나폴레옹 3세가 개인 감상용으로 구입했으니까요.

다른 신사들은 아쉬운 마음에 카바넬에게 같은 장면을 또 그려 달라고 부탁합니다. 그래서 이 작품은 현재 세 가지 버전으로 존재합니다. 첫 번째 것은 오르세 미술관에 있고, 두 번째 것은 뉴욕 다헤시 미술관(Dahesh Museum of Art), 세 번째 것은 메트로폴리탄 미술관에 있습니다.

지금까지 세상에서 가장 아름다운 비너스를 보셨는데요. 어떤가요? 행복해지셨나요?

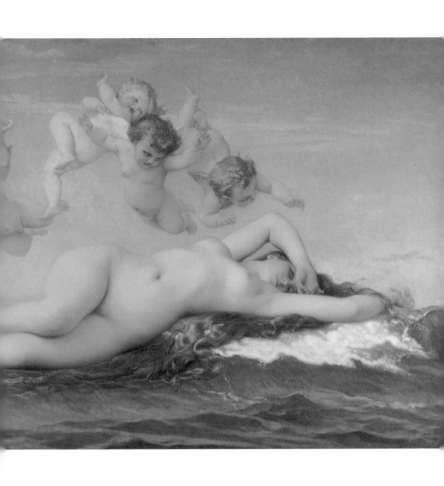

알렉상드르 카바넬, 〈비너스의 탄생〉, 1863

인간의
추한 내면을 그린 화가

오노레 도미에

Honoré Daumier | 1808-1879

도슨트 듣기

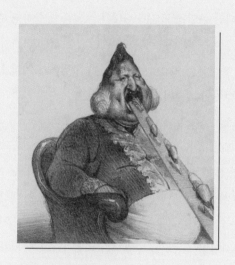

추악함을 드러내다

세상이 아름다운 것으로 가득하면 좋겠지만, 간혹 보기 싫은 것도 있습니다. 그중 하나가 추악한 모습의 사람들입니다. 보고 있으면 아주 밉죠. 혼내주고 싶기도 합니다. 하지만 섣불리 행동했다간 큰일을 치르게 됩니다. 보복을 당할지도 모르니 적당히 안 보이는 데서 흉이나 봐야죠. 그런데 간혹 참지 못하고 감정을 표출하는 사람들이 있습니다. 뒷일이야 어떻게 되든 일단 들이받아야 직성이 풀립니다. 법적으로 처벌을 받게 되더라도 말이죠.

오노레 도미에가 그러했습니다. 23살 때 공개한 작품을 보시죠. 1인용 의자에 한 사람이 앉아있습니다. 그런데, 모습이 벌써 예쁘지 않습니다. 몸통은 두껍고 배는 불쑥 나온 데다 처지고, 다리는 너무 가느다랗습니다. 얼굴은 더 추합니다. 거의 삼각형인데, 사람의 모습이라고 보기가 어렵습니다. 어지간히 싫었던 모양입니다.

놀랍게도 이 사람은 당시 프랑스의 왕 루이 필리프입니다. 오노레 도미에가 왕을 왜 미워했는지는 그림 아래쪽에 나옵니다. 땅바닥부터 왕의 입까지 가파른 경사로가 연결되어 있습니다. 경사로 아래에는 관복을 입은 뚱뚱한 남자가 등짐 바구니에 양팔을 기댄 채 거들먹거리고 있습니다. 그 앞에는 찢어진

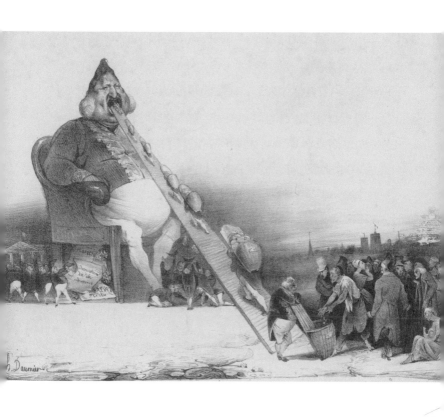

오노레 도미에, 〈가르강튀아〉, 1831

옷을 입은, 깡마른 사람이 동전 몇 개를 바구니에 던져 넣습니다. 그는 억울한 듯 관원과 눈을 맞추려고 합니다. 가만히 보니 뒤에 있는 사람들도 하나같이 불쌍해 보입니다. 동전을 넣고 있는 사람은 맨발이고, 오른쪽 아래, 아이를 안고 바닥에 앉아있는 여인의 양팔은 축 늘어졌고 목은 꺾였습니다. 아이는 보채고요. 배가 고파서 그렇겠지요? 그 여인 뒤로는 앞을 노려보는 노인이 있는데 양손에는 목발을 짚었습니다.

지금 관원들은 굶주린 서민들에게 동전 몇 푼과 먹을 것을 뜯어내는 중입니다. 그렇게 빼앗은 것이 등짐에 가득 차면, 관원들은 그것을 지고 경사로를 오릅니다. 쭉 올라가면 그 끝에 루이 필리프 왕의 입이 있고, 그 입속으로 모든 것이 빨려 들어갑니다.

재미있는 것은 경사로 반대편 아래 사람들입니다. 행색을 보면 나름 번듯합니다. 모두 하늘을 쳐다보고 있는데, 등짐에서 떨어지는 동전과 공물을 받아먹는 것입니다.

누구나 먹고 나면 배설을 해야 합니다. 루이 필리프 의자 아래를 보면, 뭐가 막 떨어지고 있습니다. 글이 적혀 있는 종이와 장식 같은 것입니다. 그리고 옆에는 귀족들이 줄 지어 떨어지는 배설물에 경의를 표합니다. 모자를 높이 치켜들며 말이죠. 종이는 엄청나게 지출되는 정부재정 관련 서류들이고, 장식은 훈장 같은 것입니다. 서민들의 세금을 끝없이 먹어 거인이 된 왕

은 배설물로 귀족의 환심을 사고, 귀족들은 그것을 받아먹으며 왕을 보호하는 모습입니다.

인간의 추악한 모습을 보고 가만히 있지 못하는 사람이 오노레 도미에입니다. 그는 그림을 그려놓고 혼자 보지 않았습니다. 석판화로 찍어냈습니다. 작품은 1831년 12월 출판되었고, 오노레 도미에는 당연히 경찰서에 끌려갔습니다. 정부에 대한 증오와 경멸을 선동하고, 왕을 모독한 혐의로 기소되어 500프랑의 벌금과 6개월의 징역형을 선고 받습니다.

이 작품의 제목은 〈가르강튀아〉(Gargantua)입니다. 가르강튀아는 16세기 소설 속 주인공인 거인 왕의 이름입니다. 루이 필리프 왕을 그 거인으로 풍자한 것이죠. 대중은 오노레 도미에의 이런 풍자화를 보고 열광했습니다. 자신들이 차마 하지 못하고 속 끓이던 말이나 생각을, 오노레 도미에가 그림으로 속 시원히 표현해주었기 때문입니다.

오노레 도미에에게는 추악한 것을 보면 참지 못하는 성정뿐 아니라 사건의 특징을 기가 막히게 찾아내는 재능도 지니고 있었습니다.

오노레 도미에, 〈트랑스노냉 거리, 1834년 4월 15일〉, 1834

특징을 잡아채다

〈트랑스노냉 거리, 1834년 4월 15일〉이라는 작품을 한번 보시죠. 이 작품은 루이 필리프 왕에 반대하여 시위를 일으킨 노동자와 공화파를 정부가 진압하는 과정에서 생긴 민간인 희생을 그린 것인데, 파급 효과가 대단했습니다.

한 남자가 죽어 쓰러져 있습니다. 하의는 벗겨져 있고, 침대 때문에 목이 꺾였습니다. 한마디로 시위를 하다가 죽임당한 것이 아니라 잠자다가 영문도 모른 채 죽임을 당했다는 뜻입니다.

더 기막힌 것을 볼까요? 죽어 있는 남자 아래를 보세요. 갓난아기가 깔려 있습니다. 남자가 넘어지며 덮친 것입니다. 저 아기는 죽었거나 조금 있으면 죽고 말 것입니다. 시신은 피해줄 수 없을 테니까요.

오노레 도미에는 방 안에 흰 침대를 놓고 한 남자만 부각시켰습니다. 조명이 그쪽으로만 환하게 비칩니다. 관람자의 시선을 유도한 것이죠. 그다음은 상상하게끔 만듭니다. 화면 왼쪽을 보세요. 치마를 입은 여자가 죽어 있습니다. 하지만 얼굴은 그리지 않았습니다. 만약 얼굴을 그렸다면 감상자의 시선은 분산될 것입니다.

이 작품은 화가가 현장을 직접 보고 그린 그림이 아닙니다. 기사를 보고 추측해서 그린 것입니다. 상상화인 거죠. 그럼에

도 작품을 본 시민들은 울분을 참지 못했습니다.

이처럼 특징을 잘 잡아내는 능력 덕분에, 그의 작품들은 많은 시민을 울리고 웃겼습니다.

〈두 도둑과 당나귀〉는 프랑스 시인이자 동화작가 라퐁텐 (Jean de La Fontaine)의 우화 중 한 장면을 그린 것입니다. 두 사람이 싸우고 있습니다. 아래 깔린 사람은 그만하라며 손사래를 치고, 위에 있는 사람은 왼손으로 머리를 잡고 오른손으로 때리려 합니다. 승부는 난 것 같습니다.

이들은 둘 다 도둑입니다. 훔친 당나귀를 자기 것이라고 우기다 몸싸움이 난 것입니다. 그런데 싸움에서 승부를 내는 게 무슨 소용이 있을까요? 이미 훔친 당나귀는 다른 도둑이 타고 도망가는 중입니다. 벌써 저 멀리 어두운 곳까지 갔습니다. 오노레 도미에의 눈에는 추악하면서도 우둔한 인간의 면모가 보였던 것 같습니다.

작품 〈변호〉에는 열심히 변호하고 있는 변호사가 그려져 있습니다. 그런데 얼굴을 보세요. 흉측하게 찌그러져 있죠. 정직해 보이지는 않습니다. 과장하는 변호사가 가짜 변론을 하는 것은 아닐까요? 변호사 앞에는 피고가 있습니다. 그런데 얼굴이 우스꽝스럽습니다. 죄를 짓긴 했지만 약삭빠르게 빠져나가

오노레 도미에, 〈두 도둑과 당나귀〉, 1858

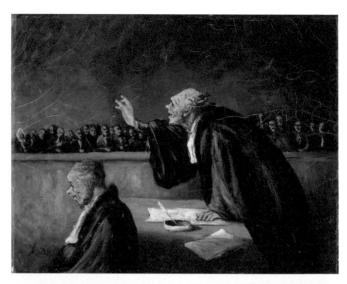

위 | 오노레 도미에, 〈변호〉, 19세기경
아래 | 오노레 도미에, 〈크리스팽과 스카팽〉, 1864

려는 인물처럼 보입니다. 뒤에 작게 그려진 사람들은 배심원입니다. 언뜻 보기에도 사건에는 별 관심이 없는 것 같습니다.

오노레 도미에는 법정에 관한 작품을 많이 남겼습니다. 그에게는 사회 지도층에 대한 불신이 있었습니다. 〈크리스팽과 스카팽〉은 1671년에 쓰인 몰리에르의 희곡 〈스카팽의 간계〉(Les Fourberies de Scapin) 중 한 장면을 그린 것입니다. 희곡 속의 스카팽은 간사하고 꾀가 많은 하인입니다. 정직함보다는 간사한 꾀로 세상을 살아갑니다. 그런데 그런 꾀가 잘 먹힙니다. 인간의 탐욕, 편견, 어리석음 때문이죠.

작품 속 스카팽은 크리스팽에게 귓속말을 합니다. 분위기만 봐도 좋은 이야기는 아닌 것 같습니다. 귓속말을 듣는 크리스팽의 표정도 보는 사람을 불쾌하게 합니다. 입꼬리는 음흉하게 올라가 있고, 눈은 알았다는 듯 한쪽으로 쏠렸습니다.

오노레 도미에는 별로 드러내고 싶지 않은 인간의 흉한 이면을 아주 잘 그려냈던 풍자화가입니다. 그림 자체가 아름답지는 않지만 감상자에게 스스로를 돌아볼 기회를 줍니다.

인상주의 화가들을 위한
인증샷

앙리 팡탱 라투르

Henri Fantin-Latour | 1836-1904

도슨트 듣기

요즘에는 '인증샷'이라는 것이 있죠? 사진 한 장을 찍어 어떤 일에 대한 근거를 남기는 것 말입니다. 아무리 말로 구구절절 설명해봐야, 인증샷 하나에 비할 바가 못 됩니다. 일단 보면 믿지 않을 수가 없습니다. 사진으로 찍혀 있으니까요. 또 시간이 오래 지나도 기억이 나네 안 나네 하면서 딴소리를 할 수가 없습니다. 사진은 변하지 않으니까요.

19세기 인상주의의 탄생은 미술사를 통틀어 가장 중요한 사건 중 하나입니다. 인상주의가 크게 성공한 사조이다 보니 수많은 사람이 인상주의의 탄생에 공을 세웠다고 주장했습니다. 하지만 뭐니 뭐니 해도, 이번에 소개시켜 드리는 작가야말로 인상주의 탄생에 기여한 건 분명합니다. 왜냐하면 인증샷을 남겼기 때문입니다.

인상주의 작가들의 초상

〈바티뇰의 아틀리에〉라는 작품을 보겠습니다. 인증샷이라고 말씀드렸지만, 사진이 아니라 그림입니다. 다만 그림이라고 해서 조작될 수는 없는 작품입니다. 등장인물은 서로 잘 아는 사이었고, 작품은 완성 후 공개되었기 때문입니다. 거짓을 그렸다면 그냥 넘어갈 수 없었겠죠.

앙리 팡탱 라투르, 〈바티뇰의 아틀리에〉, 1870

작품을 그린 사람은 팡탱 라투르입니다. 인상주의 화가들과 같이 활동했지만 어울리기만 했지, 혁신적인 생각을 하지는 않았습니다. 옆에서 지켜보기만 했죠. 그리고 자신이 본 사실을 작품에 담아냈습니다. 인증 작품이죠.

배경을 보면 장식이 거의 없는 단순한 방입니다. 바닥은 베이지색이고 벽은 검정색입니다. 방 왼편에는 붉은색 테이블보가 덮인 탁자가 하나 있고, 그 옆에는 이젤이 세워져 있습니다. 이젤 앞에서 약간 벗겨진 머리에 수염이 덥수룩한 남자가 왼손에는 팔레트를 들고 오른손에는 붓을 들어 캔버스에 그림을 그리는 중입니다. 이 남자는 바로 에두아르 마네입니다. 혁신적인 미술을 처음 고민하고 실천했던 인상주의 탄생의 선구자입니다. 이곳은 그의 아틀리에이고요. 그런데 화가가 아틀리에에서 그림을 그린다면, 혼자 있게 해줘야지, 왜 이렇게 많은 사람이 그를 둘러싸고 있는 것일까요? 마네의 생각에 동조했기 때문입니다.

마네는 도대체 어떤 생각을 가지고 있었으며, 어떤 실천을 했을까요? 생각보다 간단합니다. 그의 혁신적인 생각은 과거의 규칙을 깨는 것입니다. 대안도 없이 깨기만 하면 어떡하냐고 걱정할 수도 있겠지만, 그런 생각 자체가 규칙에 얽매이게 합니다.

마네에게는 먼저 기존의 생각을 깨는 것이 중요했습니다. 그 다음은 천천히 생각하며, 다양한 미술로 나아가자는 것입니다.

그의 이런 생각은 많은 젊은 작가들의 심금을 울렸습니다.

마네는 행동으로도 보여주었습니다. 작품이 그려진 것은 1870년인데, 마네는 7년 전인 1863년 파리 살롱에 〈풀밭 위의 점심〉을 출품해 전통과 규칙을 중요시하던 파리 미술계를 발칵 뒤집어놓았고, 5년 전에도 〈올랭피아〉라는 작품을 출품해 또 한 번 전통에 큰 금을 냈습니다. 자칫 미술계에서 매장당할 뻔한 위험한 도전을 두 번이나 했지만 성공시켰던 것이죠.

이제 전통적인 아카데미즘은 조금만 충격을 주어도 와르르 무너질 정도로 흔들리고 있었습니다. 혁신을 바라는 화가들은 그를 좋아하지 않을 수 없었겠죠. 마네 옆 의자에 앉아, 마네의 캔버스를 바라보는 사람은 화가이자 미술 평론가인 자샤리 아스트뤽입니다.

보통 화가가 혁신적인 작품을 선보일 때는 항상 악평과 마주하게 되어 있습니다. 새로운 것이 나온다는 것은, 기존에 자리 잡고 있는 사람들에게는 불편할 수밖에 없습니다. 이때 적극적으로 악평에 대응하는 호평을 내놓을 미술 평론가가 필요한데, 자샤리 아스트뤽 같은 친구들이 그 역할을 해준 겁니다. 그는 왼손에 주홍빛 노트를 들고 있습니다. 중요한 것은 적어야죠.

화면 제일 왼편에 나비넥타이를 매고 서있는 사람이 있죠? 그는 캔버스를 뚫어져라 바라보고 있는데, 독일에서 건너온 화가 오토 숄데러(Otto Scholderer)입니다. 그는 마네의 작업실

에 들러 프랑스에서 가장 핫한 젊은 예술가들과 의견도 나누고 이론도 경청하고 있습니다. 혁신적인 생각은 빨리 세계에 알려야지요.

뒤에 프레임만 있는 황금색 액자를 보세요. 액자 바로 앞에 모자를 쓴 사람이 두 손을 모은 채 마네를 바라보고 서있습니다. 우리가 잘 알고 있는 화가, 르누아르입니다. 그는 후에 마네가 시작한 인상주의의 꽃을 피웁니다. 이 작품에서는 마네에게 존경심을 표하고 있는 것으로 보입니다.

르누아르 하면 떠오르는 화가가 둘 있죠? 클로드 모네와 바지유입니다. 세 사람은 함께 어울리며 인상주의를 기획했습니다. 당시에는 화가로 성공하려면 파리 살롱에서 전시를 하는 수밖에 없었는데, 이들은 여기에 반기를 들었습니다. '우리끼리 전시를 하면 되지 꼭 거기서 해야 돼?'라고 말이죠. 그렇게 해서 탄생된 것이 인상주의 전시회입니다.

모네와 바지유도 이 작품에 등장합니다. 화면 가장 오른쪽 약간 어두운 곳에 서서 우리를 바라보는 사람이 있죠? 가장 화려하게 성공한 인상주의 화가이지만, 여기서는 약간 초라해 보이는군요. 클로드 모네입니다. 그다음 화면 오른쪽에서 두 번째, 큰 키에 뒷짐을 지고 체크무늬 바지에 고급 양복을 입은 젊은이가 바지유입니다. 물론 바지유는 이 작품이 그려진 1870년에 입대했다가 전사하는 불운을 겪지만, 작품 속에 있는 것

을 보면 그가 인상주의에 큰 공로를 세웠다는 것은 간과할 수 없는 사실입니다.

바지유와 르누아르 사이에 있는 두 사람은 왼편부터 에밀 졸라와 에드몽 메트(Edmond Maître)입니다. 에밀 졸라는 소설가이자 미술비평가입니다. 인상주의 화가를 옹호하는 많은 비평을 썼습니다. 에드몽 메트는 미술 컬렉터로, 혁신적인 작품을 많이 구입해주었습니다. 화가들에게 있어서 작품을 구입해주는 것만큼 큰 격려도 없습니다. 이들도 인상주의 태동에 큰 역할을 한 것이 분명합니다. 인증 작품에 등장했으니까요.

작품을 그린 팡탱 라투르는 이들을 지켜보며 대화를 나눴지만 혁신적인 생각보다는, 전통 미술이 마음 편했던 화가입니다. 그래서 주로 꽃이나 과일을 그린 정물화가로 유명했죠.

화면 맨 왼쪽 붉은색 테이블보 탁자 위에는 일본식 문양의 도자기가 있고, 그 옆에 작은 여신상이 있는데 미네르바입니다. 인상주의 화가들은 미지의 세계, 동양 미술에 관심이 많았습니다. 그래서 팡탱 라투르도 이러한 요소를 그려넣은 것 같습니다. 미네르바는 지혜의 여신입니다.

비록 작품 속 인물들과 함께하지는 못했지만 그들의 위대함을 높이 평가했던 것 같습니다. 팡탱 라투르의 다정함이 엿보이는 대목입니다.

오르세 미술관에는 〈바티뇰의 아틀리에〉 외에도 팡탱 라투르의 또 다른 단체 초상화인 〈들라크루아에게 보내는 경의〉가 전시되어 있습니다. 이 그림은 들라크루아가 사망한 다음 해인 1864년 완성되었는데, 팡탱 라투르는 그림에 자신의 모습까지 넣으면서 들라크루아에 대한 존경의 마음을 담았습니다. 앞쪽 흰옷을 입은 사람이 바로 팡탱 라투르입니다.

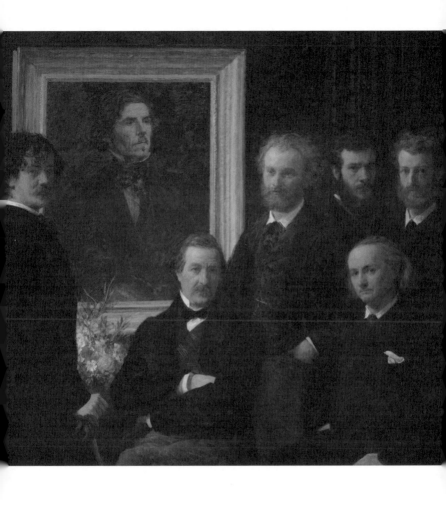

앙리 팡탱 라투르, 〈들라크루아에게 보내는 경의〉, 1864

강렬한 에너지가
넘쳐흐르는 그림

외젠 들라크루아

Eugène Delacroix | 1798-1863

도슨트 듣기

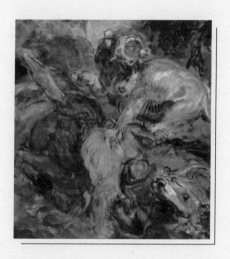

눈으로는 볼 수 없는

우리 눈은 형태를 먼저 봅니다. 그래서 감으면 까만색밖에 없지만 눈을 뜨면 앞에 있는 것이 사람인지 동물인지, 남자인지 여자인지, 몇 명인지를 한눈에 알아볼 수 있습니다. 스마트폰 카메라도 그렇습니다. 우리가 눈에 본 것과 같은 것을 사진에 담아줍니다.

화가들도 마찬가지입니다. 눈에 보이는 형태를 그립니다. 현대 미술에 와서 달라지긴 했지만, 보이는 형태를 그리는 것은 오래된 방식 중 하나입니다. 그런데 오늘 소개할 화가는 형태에 그다지 관심이 없습니다. 그가 관심을 가지고 있는 것은 '에너지'입니다.

열화상 카메라나 엑스레이를 본 적 있을 겁니다. 열화상 카메라는 형태보다는 온도의 높낮이를 찍어줍니다. 엑스레이는 겉모습이 아닌 내부의 모습을 찍어줍니다. 우리가 눈으로 직접 못 보는 것을 확인시켜주죠.

이 화가의 작품도 그렇습니다. 직접 눈으로 확인하지 못하는 것을 우리에게 보여줍니다. 바로 대상 속에 흐르는 에너지입니다. 여기서 말씀드리는 에너지는 과학에서 사용하는 에너지 개념이 아닙니다. '정신적인' 에너지입니다. 다소 생소하게 느껴질 수 있지만, 작품을 보다 보면 이해가 될 겁니다.

에너지를 포획하다

이 화가는 작품을 그리기 위해 에너지가 흐르는 대상을 사냥꾼처럼 찾아다닙니다. 그리고 대상을 발견하면 포획하듯 그림에 생생하게 담아냅니다.

작품 제목을 먼저 볼까요? 널리 알려진 대표작 중 하나는 〈민중을 이끄는 자유의 여신〉입니다. 〈격노한 메데이아〉, 〈토끼를 잡아먹는 사자〉라는 작품도 있죠. 세 작품을 형태로 구분하자면 공통점이 없습니다. 〈민중을 이끄는 자유의 여신〉은 프랑스의 7월 혁명을 그린 것입니다. 〈격노한 메데이아〉는 신화의 한 장면이고, 〈토끼를 잡아먹는 사자〉는 제목 그대로 토끼를 잡아먹는 사자를 그리고 있습니다.

화가는 세 가지 장면 속에 많은 에너지가 흐르고 있다고 생각했습니다. 〈쉬고 있는 자유의 여신〉, 〈평화로운 메데이아〉, 〈잠자는 사자〉나 〈숲속의 토끼〉… 이런 제목의 작품은 절대 그리지 않았을 겁니다. 에너지가 흐르지 않는 지루한 장면들이기 때문입니다. 대충 짐작이 되시나요?

그는 세상에 흐르는 열정, 증오, 공포, 미움, 살기, 불쾌함 같은 모든 생명체의 감정 속에 흐르는 에너지를 그리려고 했습니다. 어쩌면 그것이 생명체의 본질인지도 모르죠. 눈앞에 한 쌍의 남녀가 있다고 생각해 봅시다. 두 사람을 그림에 담으려고

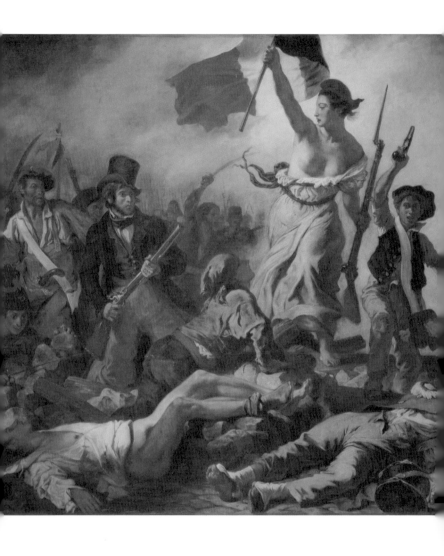

외젠 들라크루아, 〈민중을 이끄는 자유의 여신〉, 1830

위 | 외젠 들라크루아, 〈격노한 메데이아〉, 1862
아래 | 외젠 들라크루아, 〈토끼를 잡아먹는 사자〉, 1853

할 때 무엇이 중요할까요? 그들이 사랑하는 사이인지, 미워하는 사이인지, 싸우고 있는 건지, 희생하고 있는 건지… 이런 것들이 중요하지 않을까요?

〈사자 사냥〉, 〈호랑이 사냥〉

세상의 모든 열기를 그리려고 했던 화가, 그의 이름은 들라크루아입니다. 사람들은 그를 낭만주의 화가라고 불렀습니다.

그가 뜨거운 주제를 또 하나 찾았습니다. '사자 사냥'입니다. 화가가 누군지 모르고 제목만 들었다면 별 관심을 보이지 않았을 겁니다. 동물의 왕국에 나오는 사냥 장면 정도를 떠올렸겠죠. 하지만 들라크루아의 〈사자 사냥〉은 다릅니다.

일단 사자와 사람이 맞붙어 대결을 펼칩니다. 멀리서 총을 사용한다면 긴장감이 떨어지겠죠? 그가 생각하는 사자 사냥은 인간과 사자의 일대일 구도입니다. 물론 사람은 말을 탈 수도 있습니다. 하지만 말은 총과 달리 피가 흐르는 생명체입니다. 에너지를 가진 참여자입니다.

한번 생각해 보세요. 사자 입장에서는 죽임당하느냐 죽이느냐 하는 절박한 순간입니다. 온몸에 털이 곤두서고 감각들은 날카롭게 살아날 겁니다. 그 모든 것이 에너지를 뿜어내겠죠?

사람 입장도 마찬가지입니다. 언제 죽을지 모릅니다. 살아남더라도 큰 부상을 입을 수 있습니다. 초집중 상태입니다.

당연히 들라크루아에게 사자 사냥이라는 주제는 흥미로웠습니다. 그래서 여러 점을 그렸습니다. 그가 어떻게 그렸는지 초안부터 살펴볼까요?

오르세 미술관에 소장되어 있는 〈사자 사냥〉의 초안을 보면 아마 어리둥절한 분들도 많을 겁니다. 뭐가 뭔지 알 수 없게 그려져 있으니까요. 하지만 너무 실망하지 마시기 바랍니다. 처음에 말씀드렸듯이 우리 눈은 형태를 먼저 보는 데 익숙합니다. 그래서 에너지를 볼 수 없는 거죠.

들라크루아는 그림의 초안을 가장 중요한 에너지 위주로 그려놓았습니다. 화가의 관점에서 다시 한 번 작품을 살펴보시죠. 먼저 화면 가운데서 약간 왼편으로 사자가 보입니다. 사자의 열기는 입으로 표출되고 있군요. 입을 벌릴 수 있을 만큼 벌리고 몸을 잔뜩 움츠렸습니다. 입을 벌려 포효한다는 것은 형태에 소리를 더해 상대를 제압하겠다는 뜻이고, 몸을 움츠렸다는 것은 다시 힘껏 펴며 공격하겠다는 뜻입니다.

자세히 보면 사자 왼쪽에 이미 제압당한 사람과 말이 보입니다. 말은 쓰러져 고개를 꺾으며 버둥거리고, 사람은 타고 있던 말과 함께 넘어졌습니다. 사자 왼발이 사람의 등을 누르고 있습니다.

사자 오른쪽에서는 두 번째 사람과 말이 공격을 하려고 합니다. 하얀 말은 앞다리를 크게 들어 올렸고, 그 위에 탄 사람은 칼로 사자를 찌르려고 합니다. 그것을 확인한 사자는 턱을 들어 노려봅니다.

화면 오른편에는 검은 말과 위에 탄 사람이 보입니다. 말 머리를 보니 도망가려고 하는군요. 유심히 보면 검은 말 엉덩이에 암사자 한 마리가 들러붙어 있습니다. 말은 고개를 하늘로 쳐들며 비명을 지르고, 말에 탄 사람은 달라붙은 암사자를 떼어내려고 애를 씁니다.

화면 아래에는 부상당해 쓰러진 사람과 다시 공격하려는 사람도 그려져 있습니다.

보통 화가라면 이렇게 그리지 않습니다. 형태 위주로 초안을 그리죠. 세밀한 부분은 나중에 넣어도 되니까요. 그래서 초안이 완성본보다 알아보기가 쉽습니다. 그러니 못 찾으셨다고 해도 실망하지 마시기 바랍니다. 그런데 혹시 화면에 꽉 차 있는 에너지가 느껴지지 않나요?

외젠 들라크루아, 〈사자 사냥_초안〉, 1854

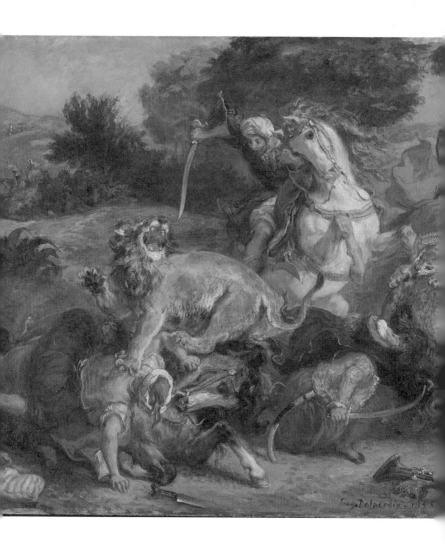

외젠 들라크루아, 〈사자 사냥〉, 1855

우리 눈은 항상 형태를 찾고 있습니다. 그래서 확인되지 않으면 답답하거나 불안하죠. 여러분의 답답함을 해결해줄 완성작을 보여드립니다.

〈사자 사냥〉의 완성본이라 할 수 있는 이 작품은 스웨덴 국립미술관에 있습니다. 에너지에 더해 형태도 그려두었습니다. 여러분은 이제 들라크루아가 무엇을 그리려고 했는지, 어떤 것을 표현하려고 했는지 이해하셨을 겁니다.

다음으로 소개할 작품은 〈호랑이 사냥〉입니다. 설명을 듣지 않았다면 '뭐 이렇게 비슷한 것을 자꾸 그려!'라고 생각할 수도 있습니다. 하지만 이제 다들 아실 겁니다. 들라크루아에게 이만한 소재는 또 없다는 걸 말이죠.

뒷다리를 넓게 벌린 검은 말이 보입니다. 검은 말을 탄 사람은 호랑이를 공격하려고 창을 들고 있고, 말은 그 순간 앞다리를 높이 올렸습니다. 이때 호랑이가 허리를 펴며 말의 오른쪽 앞다리를 꽉 깨물었습니다. 말은 온몸을 비틉니다. 지금이 호랑이를 사냥할 기회입니다. 찔러야죠! 바로 뒤에서 칼을 든 한 사람이 화급히 뛰어오고, 그 뒤에는

흰 말을 탄 또 다른 사냥꾼이 창을 들고 달려오고 있습니다. 화면 오른쪽 위에 그려진 산과 그 옆으로 살짝 보이는 파란 하늘은 뜨거운 열기를 조금이나마 식혀주는 듯합니다.

눈만 뜨면 우리는 이 세상의 모든 형태를 볼 수 있습니다. 하지만 눈에 보이는 것이 전부는 아닙니다. 때로는 그 속의 열기, 에너지가 더 중요할 수도 있죠. 들라크루아는 이러한 지혜를 우리에게 전하고 싶었던 것이 아닐까요?

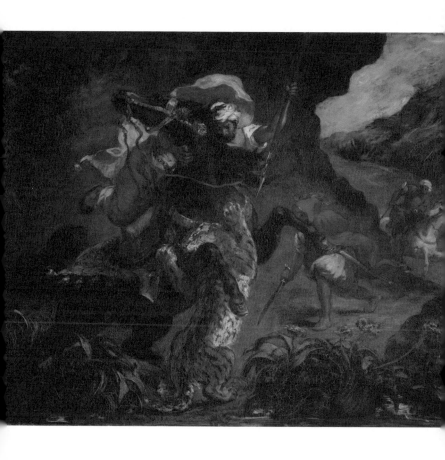

외젠 들라크루아, 〈호랑이 사냥〉, 1854

23

남자는 모르는
여자의 내밀한 사정

베르트 모리조

Berthe Morisot | 1841-1895

도슨트 듣기

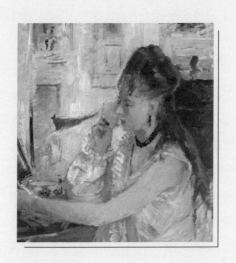

남자들은 절대로 못 보는 것이 있습니다. 스스로는 보고 있다고 착각할 수도 있지만, 사실 불가능합니다. 뭐냐고요? 여자들의 시각에서 보는 세상입니다. 같은 대상이라도 남자 눈에 보이는 것과 여자 눈에 보이는 것은 다릅니다. 물론 세심하고 배려심 많은 남자라면 비슷할 수는 있겠죠. 하지만 똑같이 볼 수는 없습니다. 남자의 눈을 무시하는 것이 아니라 남자와 여자가 다르다는 것을 말하는 것입니다.

여자를 잘 이해하려면 한 번 더 생각해 보아야 합니다. 그렇게 자꾸 연습하다 보면 좋아질 수 있습니다. 이해심을 높인다는 것이 쉬운 일은 아닙니다. 하지만 오늘 소개하는 작품을 눈여겨본다면 도움이 될 겁니다.

19세기에 유행했던 인상주의는 미술의 혁명이었습니다. 미술이 인상주의 이전과 이후로 나뉜다고 볼 수 있을 정도로 큰 의미가 있습니다. 여러분도 알지 못하는 사이에 이미 많은 인상주의 작품들을 봤을 겁니다. 아마 남성 화가가 그린 작품이었겠죠. 당시 화가는 거의 남성이었으니까요. 드물게 이런 분도 있을지 모릅니다. "나는 여성이 그린 인상주의 작품도 보았어. 그 화가 이름이 베르트 모리조 맞지?" 네, 맞습니다. 베르트 모리조. 남자밖에 없던 화가들 사이에서 인상주의에 동참했던 여성 화가가 베르트 모리조입니다.

하지만 그녀의 작품을 봤더라도 대개 남성의 시각에서 감상했을 겁니다. 오늘은 여성의 시각에서 작품을 살펴볼까요? 베르트 모리조의 눈으로 말이죠.

여성의 시각으로 보다

베르트 모리조가 36살에 그린 〈화장하는 젊은 여인〉입니다. 하얀 드레스를 입은 여자가 테이블에 앉아 화장을 하고 있습니다. 오른쪽 팔꿈치는 테이블에 걸쳐 놓고 파우더를 두드리고 있고, 왼팔은 쭉 뻗어 얼굴이 잘 보이도록 거울의 각도를 조절하고 있습니다.

무슨 일인지는 모르겠지만 여자는 지금 서두르고 있습니다. 왼손 아래에 높이가 낮은 주홍빛 소품 박스가 있는데, 불안하게 모서리에 걸쳐 있습니다. 급하게 화장하다 보니, 사소한 것은 신경 쓰지 못하는 겁니다.

자세히 보면 옷도 갈아입는 중입니다. 레이스가 달린 나이트가운을 벗으려는 것 같은데 반만 벗었습니다. 파우더를 두드리는 오른팔은 아직 입은 상태고, 거울을 잡고 있는 왼팔은 벗은 상태입니다. 오늘따라 화장이 마음에 들지 않아 그런 것인지, 원래부터 화장과 옷 갈아입는 것을 동시에 하는 스타일인지 그

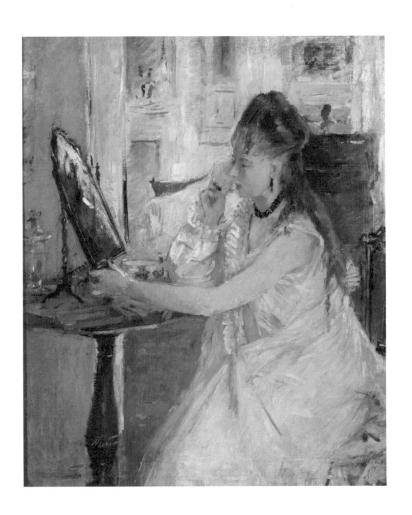

베르트 모리조, 〈화장하는 젊은 여인〉, 1877

림만 봐서는 알 수가 없습니다. 하지만 둘 중 어느 쪽이라도 이해가 됩니다. 늦는 것은 참을 수 있어도 마음에 들지 않는 얼굴로 외출할 수는 없으니까요.

베르트 모리조는 배경을 자세하게 그리지는 않았습니다. 중요하지 않기 때문입니다. 그래서 벽에 걸려 있는 액자들은 뭐가 뭔지 알 수가 없고, 뒤에 있는 서랍장 형태도 선명하지 않습니다. 남자 화가라면 액자도 알아보게 그렸을 테고 서랍장 모양도 자세히 표현했을 겁니다. 각도가 조절되는 거울도 그렇습니다. 남자라면 거울에 비춰진 반대편을 그렸을 확률이 높습니다. 하지만 베르트 모리조는 검게 칠해 놓았습니다. 역시 중요하지 않기 때문입니다.

베르트 모리조가 중요하게 생각했던 것은 여인의 심리와 태도입니다. 남자들은 이렇게 생각할지도 모릅니다. '어떻게 옷을 반쯤 벗다 말고 화장을 할 수 있을까? 준비성이 부족하군. 어떻게 테이블 위가 저렇게 너저분할 수 있어? 덤벙대서 그럴 거야. 이 여자는 남자들에게 잘 보이는 것 빼고는 생각이 없구나. 여자들이란…'

19세기 남자들의 시각은 이러했습니다. 하지만 이건 남자들의 관점입니다. 이 여자는 남자를 위해서 꾸미는 것이 아닙니다. 어디에 있든지, 누가 보든지 말든지 여자는 자신을 꾸밉니다. 물론 마음에 드는 남자가 있다면 신경을 더 쓸 수도 있겠죠.

하지만 그것이 전부는 아닙니다.

베르트 모리조는 이렇듯 심리에 초점을 맞추어 장면을 보고 있습니다. 같은 내용을 남성 화가가 그렸다면, 여자가 예쁘게 보이는 각도를 찾았을 것이고, 멋진 공간을 더해 그려놓았을 겁니다. 하지만 무엇보다도 남성 화가들은 이런 소재를 그리지 않았습니다. 실제로 이런 장면을 본 적이 없거나 관심을 갖지 않기 때문입니다.

다음은 베르트 모리조가 31살에 그린 작품입니다. 먼저 눈에 띄는 것은 회색 바탕에 검은색 줄무늬 옷을 입은 여인입니다. 여자는 왼손을 턱에 받치고, 오른손을 하얀 천에 올려놓은 후 무언가를 골똘히 바라보고 있습니다. 전체가 흰색이라 잘 보이지 않지만, 오른쪽에 있는 흰 삼각형은 늘어진 모슬린 천이고, 투명한 천 안에는 잠들어 있는 갓난아기가 있습니다.

엄마가 잠든 아기를 바라보는 장면을 그린 작품 〈요람〉입니다. 당시 남자들의 관점에서는 특별할 것이 없는 그림입니다. 아기를 낳아 키우는 것은 여자가 해야 할 일 중 하나였고, 누구나 하는 일인 만큼 굳이 그림으로 그려야 할 필요를 느끼지 못했습니다. 물론 지금 이런 말을 한다면 화를 낼 분들이 많을 겁니다. 하지만 그때는 그랬습니다. 가부장적인 문화가 당연히 여겨지던 때였죠. 하지만 베르트 모리조는 이 장면에서 감동을 받

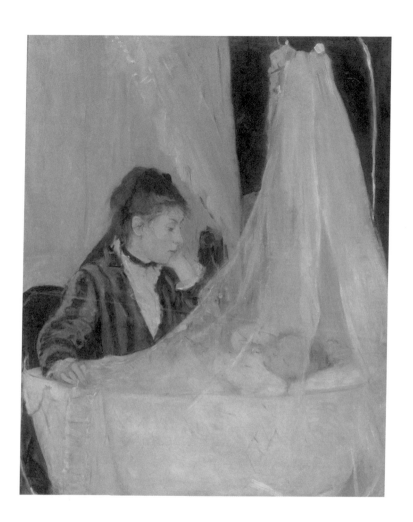

베르트 모리조, 〈요람〉, 1872

았고, 작품으로 남겼습니다.

작품의 주인공은 엄마입니다. 그래서 아기는 흐릿하게 그려져 있고, 표정도 별로 없습니다. 배경도 중요하지 않기 때문에 자세히 그리지 않았습니다. 화면 대부분을 흰 천으로 채워놓았죠. 엄마는 왼손을 턱에 받치고 있습니다. 잠시 눈길을 준 게 아니라 지긋이 바라보고 있습니다. 사랑하게 되면 계속 보아도 또 보게 되죠. 엄마 얼굴에는 별다른 표정이 없습니다. 순간의 감정이라면 표정 변화가 크게 일어납니다. 하지만 그런 것일수록 짧게 끝나죠. 큰 감동을 느끼면 오히려 표정이 없어집니다. 상황에 빠져들어 자신을 잊어버리니까요. 엄마는 오른손을 아기가 누워있는 요람에 올려두었습니다. 큰 감동을 마주하면 자기도 모르게 양손이 올라갑니다. 그리고 접촉하고 싶어하죠. 이 엄마는 평범하게 아기를 바라보는 것 같지만, 감동에 빠져 있는 것입니다. 베르트 모리조는 이렇게 여자의 모성을 그렸습니다. 남자들은 당연히 쉽게 알 수 없습니다. 엄마만이 느낄 수 있는 감동, '모성'이니까요.

베르트 모리조는 19세기 인상주의 남자들 사이에 끼어 모델이 되어 주면서 그들과 친해졌고, 인상주의 아버지라 불리는 에두아르 마네의 동생과 결혼했습니다. 거의 빠짐없이 인상주의 전에 작품을 출품했고 인상주의를 꽃 피우는 데 큰 역할을

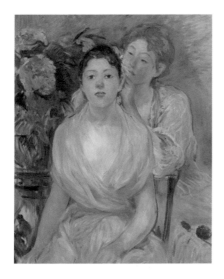

베르트 모리조,
〈수국 (두 자매)〉, 1894

했습니다. 그녀가 없었다면 우리는 남자 화가들이 그린 인상주
의 작품밖에 보지 못했을 수도 있습니다.

　마지막 작품은 베르트 모리조가 53살에 그린 〈수국 (두 자
매)〉입니다. 언니가 뜨개질을 하다 말고 동생의 머리를 매만져
주는 장면을 그렸습니다. 그림 왼편에는 풍성하게 피어 있는 수
국이 보입니다. 두 자매의 섬세한 심리가 베르트 모리조의 눈길
을 끈 듯합니다. 앞서 배웠던 것을 떠올리며 찬찬히 감상해 보
시죠.

마음을
치유하는 그림

메리 카사트

Mary Stevenson Cassatt | 1844-1926

도슨트 듣기

마음을 위한 비타민

마지막으로 소개할 그림은 우울한 날 바라보면 더 좋은 그림들입니다. 그렇다고 우울한 날만 기다릴 필요는 없습니다. 언제 보아도 미소를 짓게 만드니까, 평소에 감상하는 것도 괜찮습니다. 건강할 때 건강을 지켜야 하듯 평소에 미소를 자주 지으면 정신 건강에도 좋지 않을까요? 그런 의미에서 이 그림들은 일종의 마음을 위한 비타민입니다. 그림의 역사는 길지만, 이런 그림을 그리는 사람이 생각보다 많지 않습니다.

왜 자꾸 뜸을 들이냐고요? 가치를 알고 신중히 바라보기 위해서입니다. 아무리 좋은 것도 모르고 보면 눈에 들어오지 않으니까요.

오늘 소개할 화가는 여성입니다. 이름은 메리 카사트. 요즘은 직업을 설명할 때 여자 남자를 구분할 필요가 없습니다. 직업이 중요하지 성별이 중요한 것은 아니니까요. 하지만 인상주의 시대에는 성별에 따른 차이가 많았습니다. 여자들이 화가로 산다는 것이 쉽지 않았죠. 출입할 수 없는 곳도 많았습니다.

하지만 메리 카사트는 20대 초반에 프랑스에 건너와 인상주의 화가들과 어깨를 나란히 합니다. 그런 여성 화가가 또 있었죠. 네, 베르트 모리조입니다. 그래서 종종 메리 카사트와 베르트 모리조는 함께 언급됩니다. 둘이 친구 사이이기도 했고요.

베르트 모리조는 프랑스인이고 메리 카사트는 미국인이었습니다. 메리 카사트는 미국 펜실베이아의 알레게니 시티 (Allegheny City, Pennsylvania)에서 태어났고, 아버지 로버트 심슨 카사트(Robert Simpson Cassatt)는 부동산업으로, 어머니 캐서린 켈소 존스턴(Katherine Kelso Johnston)의 집안은 금융업으로 크게 부를 모은 가문이었습니다.

그런 그녀가 멀리 프랑스까지 와서 화가가 될 이유는 없었습니다. 아버지도 당연히 말렸습니다. 남자라면 혹시 성공을 위해 그런 결정을 내릴 수도 있습니다. 하지만 여성이 화가로 성공한다는 것은 당시에는 있을 수 없는 일이었습니다. 그렇다면 이유는 하나뿐이죠. 그림을 너무나 사랑했던 것입니다.

사랑의 대상

오늘의 키워드가 나왔군요. 사랑! 여러분에게 소개할 작품이 우울한 날 보면 좋다고 말씀드린 이유입니다. 메리 카사트는 화가가 된 후 여러 대상을 그렸지만, 이 대상을 선택한 이유는 사랑스러움 때문이었습니다. 그녀는 주변에 보이는 온갖 사랑스러운 것을 그리려고 했습니다. 그리고 싶어 미술 공부를 하지 않았나 생각될 정도입니다.

세상에는 사랑스러운 것도 많지만, 밉살스러운 것도 많습니다. 그중 사랑스러운 것만 골라 본다면 정신 건강이 나빠질 리 없습니다.

그럼 메리 카사트가 작품에 담은 사랑스러움을 한번 감상해볼까요? 첫 번째는 〈녹색 배경 앞의 엄마와 아기〉입니다. 순수한 아기의 모습은 세상 무엇보다 사랑스럽습니다. 그리고 아기를 향한 엄마의 모성애 또한 아름답죠. 두 가지 요소를 한 번에 다룰 수 있는 것이 아기를 안고 있는 엄마의 모습입니다. 가만히 보고 있어도 왠지 가슴이 뭉클해집니다.

메리 카사트가 이런 장면을 놓칠 리 없죠. 화면을 보면 우선 하얀 옷을 입은 아기가 서있습니다. 혼자 설 수는 없어 엄마가 안아 세웠습니다. 아기는 우리를 빤히 봅니다. 왼손은 손가락을 입에 넣어 빨고, 오른손은 주먹을 쥐고 있습니다. 이제부터 세상 살아갈 준비를 해야죠. 힘도 키우고 이곳저곳 둘러보며 뭐가 있는지도 기억해두어야 합니다.

꼭 껴안은 엄마의 얼굴과 아기의 얼굴이 맞닿아 있습니다. 아기의 온기를 느끼며 엄마는 아기가 홀로 설 수 있을 때까지 어떤 희생도 마다하지 않을 것을 다짐합니다. 아기도 엄마를 온전히 믿고 의지합니다. 세상에 이보다 더 깊은 유대 관계가 있을까요?

메리 카사트, 〈녹색 배경 앞의 엄마와 아기〉, 1897

메리 카사트, 〈루이즈 오로르 빌뵈프 양의 초상〉, 1902

메리 카사트는 그림 재료로 파스텔을 골랐습니다. 평온하고 따스한 분위기를 표현하는 데 가장 적합한 재료라고 생각한 모양입니다. 다행히 그 선택은 틀리지 않았습니다. 엄마와 아기의 사랑이 작품 밖까지 전해지는 것 같습니다.

이 작품에서 중요한 것은 엄마와 아기의 얼굴, 그리고 손입니다. 표정과 눈빛, 손짓으로 감정이 표현되기 때문입니다. 나머지는 그다지 중요하지 않습니다. 그래서 배경은 단순한 녹색이고 옷도 상세하게 그려지지 않았습니다.

하지만 얼굴을 보세요. 정확히 우리를 바라보는 아기의 눈은 실제 같고 헝클어진 붉은 머리카락은 아주 자연스럽습니다. 입에 넣은 왼손의 팔꿈치 질감 표현을 보세요. 만져보고 싶습니다. 엄마도 마찬가지입니다. 아기를 안은 엄마의 손등은 매우 사실적입니다.

이 작품은 세밀하게 그려져 있는 부분과 거칠게 그려져 있는 부분이 확연히 구분되어 있습니다. 화가가 무엇을 중요하게 생각했는지 알 수 있는 대목입니다.

두 번째는 〈루이즈 오로르 빌뵈프 양의 초상〉입니다. 이 나이 때 아이들을 보면 "어쩜 너무 귀여워!"라는 말을 하게 됩니다. 보기만 해도 사랑스러워서 나도 모르게 입에서 나옵니다.

루이즈 오로르 빌뵈프 양은 커다란 1인용 소파에 앉아 오른

팔을 걸치고 있습니다. 소파 모양도 꽤나 귀엽군요. 옅은 노란색 바탕에 길고 굵은 겨자색 라인이 들어간 소파인데 군데군데 화사한 보라색 문양이 있어 아이들도 좋아할 만합니다. 루이즈 오로르 빌뵈프 양도 마음에 들었는지 얌전히 앉아있습니다. 아이는 지금 그림의 왼편을 보는데 옆에서 엄마가 이러고 있지 않을까요? "메리 카사트 선생님이 그려주고 있잖아. 예쁘게 있어야지."

사실 의상도 한껏 멋을 냈습니다. 소위 말하는 '깔맞춤'이죠. 풍성한 하늘색 원피스로 아이다운 귀여움을 살렸고, 커다란 털 장식 모자로 고급스러움도 살렸습니다. 커다란 리본은 깜찍함을 더해줍니다.

아이는 옆을 보며 어색하게 웃는데, 그 모습이 참 앙증맞습니다. 메리 카사트는 역시 파스텔로 그 빨간 볼의 질감을 기막히게 표현해 놓았습니다. 아이의 얼굴을 바라보세요. 입꼬리가 올라가지 않나요?

메리 카사트가 포착한 세 번째 사랑스러움은 〈정원의 소녀〉입니다. 갓난아이가 커서 어린이가 되고. 어린이가 이제 소녀가 되었습니다. 목까지 올라오는 단정한 흰 드레스를 입은 소녀는 바느질에 몰두하고 있습니다. 얼굴 표정이 꽤나 심각합니다. 바느질이 익숙해 보이지는 않습니다.

메리 카사트, 〈정원의 소녀〉, 1880-1882

소녀는 방 안이 답답했는지 정원에 나왔습니다. 입술과 눈을 보면 미소는 없습니다. 어쩌면 엄마가 시켜서, 조금은 불만스럽게 바느질을 하는지도 모릅니다. 아직 어리니까요. 메리 카사트 눈에는 이러한 모습도 사랑스럽게 보였습니다.

화면 맨 앞에는 소녀가 있고, 바로 뒤에는 주홍빛 꽃들이 그려져 있습니다. 그리고 꽃밭 뒤로는 사선으로 난 길이 있습니다. 길 건너에는 숲이 울창하군요.

메리 카사트는 이렇듯 거리에 따라 단계적으로 그려 입체감을 줌과 동시에, 자연스럽게 바느질하는 소녀의 눈과 손으로 시선이 모일 수 있도록 했습니다.

먼저 본 작품들과 같은 스타일로, 소녀의 얼굴, 바느질하는 손 등이 세밀하게 그려져 있고 멀리 나무숲 배경이라든가 소녀 바로 뒤의 꽃과 소녀의 치마는 거칠게 그려져 있습니다. 우리의 눈을 바느질하는 손과 얼굴로 집중시켜 화가가 느끼는 사랑스러움을 감상자인 우리에게도 전달하고 싶어하는 것입니다.

메리 카사트는 82살까지 살았는데 생의 대부분을 프랑스에서 보냈습니다. 그리고 마지막도 파리 근교에서 마쳤습니다. 그녀는 결혼이 작품활동에 방해가 된다고 생각해 평생을 독신으로 살았습니다.

메리 카사트의 작품을 19세기 역사화, 풍경화, 초상화를 평

가하던 기준으로 보면 조금 단조롭게 느껴지기도 합니다. 하지만 그녀는 누구보다 사랑스러움을 잘 포착해 그림으로 표현했고, 덕분에 작품을 보면 마음이 따뜻해집니다.

여러분의 감상은 어떠신가요?

도판목록

01 오래된 철도역에 새로운 가치를 더하다

클로드 모네, 〈생 라자르 역〉(La gare Saint-Lazare), 1877, 캔버스에 유채, 75×105cm, 오르세 미술관

장 오귀스트 도미니크 앵그르, 〈샘〉(La source), 1856, 캔버스에 유채, 163×80cm, 오르세 미술관

외젠 들라크루아, 〈호랑이 사냥〉(Chasse au tigre), 1854, 캔버스에 유채, 73×92.5cm, 오르세 미술관

알렉상드르 카바넬, 〈비너스의 탄생〉(Naissance de Vénus), 1863, 캔버스에 유채, 130×225cm, 오르세 미술관

귀스타브 쿠르베, 〈오르낭의 매장〉(Un enterrement à Ornans), 1849-1850, 캔버스에 유채, 315×668cm, 오르세 미술관

클로드 모네, 〈수련〉(Le Bassin aux nymphéas : harmonie verte), 1899, 캔버스에 유채, 89.5×92.5cm, 오르세 미술관

오귀스트 르누아르, 〈물랭 드 라 갈레트의 무도회〉(Bal du Moulin de la Galette, Montmartre), 1876, 캔버스에 유채, 131.5×176.5cm, 오르세 미술관

에드가 드가, 〈발레〉(Ballet), 1876-1877, 모노타입에 파스텔, 58.4×42cm, 오르세 미술관

폴 세잔, 〈병과 양파가 있는 정물〉(Nature morte aux oignons), 1896-1898, 캔버스에 유채, 66×82cm, 오르세 미술관

빈센트 반 고흐, 〈오베르 쉬르 우아즈의 교회〉(L'église d'Auvers-sur-Oise), 1890, 캔버스에 유채, 93×74.5cm, 오르세 미술관

구스타프 클림트, 〈나무 아래 피어난 장미 덤불〉(Rosiers sous les arbres), 1905, 캔버스에 유채, 110×110cm, 오르세 미술관

귀스타브 모로, 〈오르페우스〉(Orphée), 1865, 캔버스에 유채, 154×99.5, 오르세 미술관

02 현대 미술의 문을 연 화가

에두아르 마네, 〈풀밭 위의 점심〉(Le Déjeuner sur l'herbe), 1863, 캔버스에 유채, 207×265cm, 오르세 미술관

마르칸토니오 라이몬디, 〈파리스의 심판〉(Le Jugement de Pâris), 1515-1517, 판화, 28.6×43.3cm, 샌프란시스코 파인아트 미술관

에두아르 마네, 〈올랭피아〉(Olympia), 1863, 캔버스에 유채, 130.5×191cm, 오르세 미술관

조르조네, 〈잠자는 비너스〉(Sleeping Venus), 1510, 캔버스에 유채, 108.5×175cm, 드레

Trouée de soleil dans le brouillard), 1904, 캔버스에 유채, 81.5×92.5cm, 오르세 미술관

클로드 모네, 〈천둥이 치는 날의 런던 국회의사당〉(Le Parlement à Londre, ciel orageux), 1904, 캔버스에 유채, 81.5×92cm, 릴 미술관

클로드 모네, 〈안개 낀 국회의사당〉(The Houses of Parliament (Effect of Fog)), 1903-1904, 캔버스에 유채, 81.3×92.4cm, 메트로폴리탄 미술관

클로드 모네, 〈임종을 맞은 카미유〉(Camille sur son lit de mort), 1879, 캔버스에 유채, 90×68cm, 오르세 미술관

클로드 모네, 〈청색 수련〉(Nymphéas bleus), 1916-1919, 캔버스에 유채, 204×200cm, 오르세 미술관

클로드 모네, 〈수련〉(Le Bassin aux nymphéas, harmonie verte), 1899년, 캔버스에 유채, 89.5×92.5cm, 오르세 미술관

클로드 모네, 〈수련 연못, 분홍빛 조화〉(Le Bassin aux nymphéas, harmonie rose), 1900년, 캔버스에 유채, 90×100cm, 오르세 미술관

07 인생의 단맛과 쓴맛

제임스 티소, 〈꿈꾸는 그녀〉(La Rêveuse), 1876, 패널에 유채, 34.9×60.3cm, 오르세 미술관

제임스 티소, 〈무도회〉(Le bal), 1878, 캔버스에 유채, 91×51cm, 오르세 미술관

제임스 티소, 〈야망을 품은 여인〉(L'Ambitieuse), 1883-1885, 캔버스에 유채, 142.24×101.6cm, 올브라이트녹스 미술관

08 원시 자연의 생명력을 작품에 담다

폴 고갱, 〈황색 그리스도가 있는 자화상〉(Portrait de l'artiste au Christ jaune), 1890-1891, 캔버스에 유채, 38×46cm, 오르세 미술관

폴 고갱, 〈기괴한 두상 형태의 폴 고갱 초상〉(Portrait de Paul Gauguin en forme de tête grotesque), 1889, 유약, 사암, 28.4×21.5cm, 오르세 미술관

폴 고갱, 〈아레아레아〉(Arearea), 1892, 캔버스에 유채, 74.5×93.5cm, 오르세 미술관

폴 고갱, 〈자화상〉(Autoportrait), 1893-1894, 캔버스에 유채, 46×38cm, 오르세 미술관

09 미술 역사상 가장 독창적인 화가

폴 세잔, 〈화가의 초상〉(Portrait de l'artiste), 1875, 캔버스에 유채, 65×54cm, 오르세 미술관

폴 세잔, 〈카드놀이하는 사람들〉(The Card Players), 1890-1892, 캔버스에 유채, 135.3×181.9cm, 반즈 재단

폴 세잔, 〈카드놀이하는 사람들〉(The Card Players), 1890-1892, 캔버스에 유채, 65.4×81.9cm, 메트로폴리탄 미술관

폴 세잔, 〈카드놀이하는 사람들〉(Les Joueurs de cartes), 1890-1895, 캔버스에 유채, 47×56.5cm, 오르세 미술관

폴 세잔, 〈카드놀이하는 사람들〉(The Card Players), 1892-1896, 캔버스에 유채, 60×73cm, 코톨드 미술관

폴 세잔, 〈카드놀이하는 사람들〉(The Card Players), 1893-1896, 캔버스에 유채, 130×97cm, 개인 소장

10 **상처받은 사람을 위로하는 그림**

빈센트 반 고흐, 〈자화상〉(Autoportrait), 1889, 캔버스에 유채, 65×54.2cm, 오르세 미술관

빈센트 반 고흐, 〈아를의 반 고흐의 방〉(Van Gogh's Bedroom at Arles), 1889, 캔버스에 유채, 57.3×73.5cm, 오르세 미술관

빈센트 반 고흐, 〈고흐의 방〉(The Bedroom), 1888, 캔버스에 유채, 72×90cm, 반 고흐 미술관

빈센트 반 고흐, 〈고흐의 방〉(The Bedroom), 1889, 캔버스에 유채, 73.6×92.3cm, 시카고 미술관

11 **19세기의 레오나르도 다 빈치**

조르주 쇠라, 〈그랑드 자트섬의 일요일 오후〉(Sunday Afternoon on the Island of La Grande Jatte), 1884-1886, 캔버스에 유채, 207.5×308.1cm, 시카고 아트 인스티튜트

조르주 쇠라, 〈앉아있는 여인과 유모차〉(femmes assises et voiture d'enfant), 1884-1886, 패널에 유채, 16×25cm, 오르세 미술관

조르주 쇠라, 〈그랑드 자트섬의 일요일 오후를 위한 습작〉(Etude pour "un dimanche après midi à l'île de la Grande Jatte"), 1884, 패널에 유채, 15.5×25cm, 오르세 미술관

12 **예술가들의 '부자 친구'**

장 프레데리크 바지유, 〈자화상〉(Self-Portrait), 1865-1866, 캔버스에 유채, 108.9×71.1cm, 시카고 아트 인스티튜트

장 프레데리크 바지유, 〈즉석 야전병원〉(L'Ambulance improvisée), 1865, 캔버스에 유채, 48×65cm, 오르세 미술관

장 프레데리크 바지유, 〈르누아르의 초상〉(Pierre Auguste Renoir), 1867, 캔버스에 유채, 61.2×50cm, 오르세 미술관

장 프레데리크 바지유, 〈바지유의 아틀리에, 파리 콩다민 거리 9번지〉(L'Atelier de Bazille, 9 rue de la Condamine à Paris), 1870, 캔버스에 유채, 98×128cm, 오르세 미술관

13 **이토록 낯선 세계**

앙리 루소, 〈인형을 들고 있는 아이〉(L'Enfant à la poupée), 1892, 캔버스에 유채, 67×52cm, 오랑주리 미술관

앙리 루소, 〈전쟁〉(La Guerre), 1894, 캔버스에 유채, 114.5×195cm, 오르세 미술관

앙리 루소, 〈램프를 든 화가의 초상〉(Portrait de l'artiste à la lampe), 1902-1903, 캔버스에 유채, 23×19cm, 피카소 미술관

14 **인물의 내면 깊은 곳까지**

앙리 드 툴루즈 로트레크, 〈빨간 머리〉(Rousse), 1889, 마분지에 유채, 67×54cm, 오르세 미술관

앙리 드 툴루즈 로트레크, 〈침대〉(Le lit), 1892, 마분지에 유채, 53.5×70cm, 오르세 박물관

앙리 드 툴루즈 로트레크, 〈침대에서의 키스〉(Au lit : le baiser), 1893, 유화, 39×58cm, 미

상(소더비 경매에서 판매)

앙리 드 툴루즈 로트레크, 〈침대에서의 키스〉(Au lit : le baiser), 1892, 유화, 45.5×58.5cm, 미상(크리스티 경매에서 판매)

15 완성하기까지 36년이 걸린 작품

장 도미니크 앵그르, 〈샘〉(La source), 1856, 패널에 유채, 163×80cm, 오르세 미술관

장 도미니크 앵그르, 〈브로글리 공주〉(Princesse de Broglie), 1851–1853, 캔버스에 유채, 121.3×90.8cm, 메트로폴리탄 미술관

장 도미니크 앵그르, 〈24세의 자화상〉(Autoportrait à l'âge de 24 ans), 1804, 캔버스에 유채, 77 x 63cm, 샹티이 콩데 국립미술관

16 자신만만함 혹은 오만함

장 데지레 귀스타브 쿠르베, 〈화가의 아뜰리에, 나의 예술적, 도덕적 삶의 7년을 요약한 진짜 알레고리〉(L'Atelier du peintre. Allégorie réelle), 1854–1855, 캔버스에 유채, 361×598cm, 오르세 미술관

장 데지레 귀스타브 쿠르베, 〈부상당한 남자〉(L'Homme blessé), 1844–1854, 캔버스에 유채, 81.5×97.5cm, 오르세 미술관

17 현실을 잊게 만드는 기막힌 풍경

장 바티스트 카미유 코로, 〈아침, 요정들의 춤〉(Une matinée, la danse des nymphes), 1850, 캔버스에 유채, 97.7×130.5cm, 오르세 박물관

장 바티스트 카미유 코로, 〈요정들의 춤〉(La Danse des nymphes), 1860, 캔버스에 유채, 48.1×77.2cm, 오르세 박물관

18 다시 신화와 환상의 세계로 돌아가다

귀스타브 모로, 〈헤시오도스와 뮤즈〉(Hésiode et la Muse), 1891, 패널에 유채, 59×34.5cm, 오르세 박물관

귀스타브 모로, 〈오르페우스〉(Orphée), 1865, 패널에 유채, 154×99.5cm, 오르세 미술관

귀스타브 모로, 〈갈라테이아〉(Galatée), 1880, 패널에 유채, 85.5×66cm, 오르세 미술관

귀스타브 모로, 〈이아손과 메데이아〉(Jason et Médée ou Jason), 1865, 캔버스에 유채, 204×115.5cm, 오르세 미술관

19 세상에서 가장 아름다운 여인

윌리앙 아돌프 부그로, 〈비너스의 탄생〉(Naissance de Vénus), 1879, 캔버스에 유채, 300×215cm, 오르세 미술관

알렉상드르 카바넬, 〈비너스의 탄생〉(Naissance de Vénus), 1863, 캔버스에 유채, 130×225cm, 오르세 미술관

20 인간의 추한 내면을 그린 화가

오노레 도미에, 〈가르강튀아〉(Gargantua), 1831, 석판화, 23.5×30.6cm, 예일 아트 갤러리

오노레 도미에, 〈트랑스노냉 거리, 1834년 4월 15일〉(Rue Transnonain, le 15 Avril 1834), 1834, 석판화, 28.6×44.2cm, 예일 아트 갤러리

오노레 도미에, 〈두 도둑과 당나귀〉(Les Voleurs et l'âne), 1858, 캔버스에 유채, 59×56cm, 오르세 미술관

오노레 도미에, 〈변호〉(La Plaidoirie), 19세기경, 캔버스에 유채, 24×32cm, 오르세 미술관

오노레 도미에, 〈크리스팽과 스카팽〉(Crispin et Scapin), 1864, 캔버스에 유채, 61×83cm, 오르세 미술관

21 **인상주의 화가들을 위한 인증샷**

앙리 팡탱 라투르, 〈바티뇰의 아틀리에〉(Un atelier aux Batignolles), 1870, 캔버스에 유채, 204×273.5cm, 오르세 미술관

앙리 팡탱 라투르, 〈들라크루아에게 보내는 경의〉(Hommage à Delacroix), 1864, 캔버스에 유채, 160×250cm, 오르세 미술관

22 **강렬한 에너지가 넘쳐흐르는 그림**

외젠 들라크루아, 〈민중을 이끄는 자유의 여신〉(La Liberté guidant le peuple), 1830, 캔버스에 유채, 260×325cm, 루브르 박물관

외젠 들라크루아, 〈격노한 메데이아〉(Médée furieuse), 1862, 캔버스에 유채, 122×84.5cm, 루브르 박물관

외젠 들라크루아, 〈토끼를 잡아먹는 사자〉(Lion dévorant un lapin), 1853, 캔버스에 유채, 46.5×55.5cm, 루브르 박물관

외젠 들라크루아, 〈사자 사냥_초안〉(Chasse aux lions (esquisse)), 1854, 캔버스에 유채, 90×116.7cm, 오르세 미술관

외젠 들라크루아, 〈사자 사냥〉(Chasse aux lions), 1855, 캔버스에 유채, 57×74cm, 내셔널 박물관

외젠 들라크루아, 〈호랑이 사냥〉(Chasse au tigre), 1854, 캔버스에 유채, 73×92.5cm, 오르세 미술관

23 **남자는 모르는 여자의 내밀한 사정**

베르트 모리조, 〈화장하는 젊은 여인〉(Jeune femme se poudrant), 1877, 캔버스에 유채, 46×39cm, 오르세 미술관

베르트 모리조, 〈요람〉(Le Berceau), 1872, 캔버스에 유채, 56×46.5cm, 오르세 미술관

베르트 모리조, 〈수국 (두 자매)〉(L'Hortensia), 1894, 캔버스에 유채, 73.1×60.4cm, 오르세 미술관

24 **마음을 치유하는 그림**

메리 카사트, 〈녹색 배경 앞의 엄마와 아기〉(Mère et enfant sur fond vert), 1897, 종이에 파스텔, 55×46cm, 오르세 미술관

메리 카사트, 〈루이즈 오로르 빌뵈프 양의 초상〉(Portrait de Mademoiselle Louise-Aurore Villeboeuf), 1902, 종이에 파스텔, 72.7×60cm, 오르세 미술관

메리 카사트, 〈정원의 소녀〉(Jeune fille au jardin), 1880-1882, 캔버스에 유채, 92.5×65cm, 오르세 미술관